浙江省高水平专业群建设项目系列教材

数字视觉传媒设计

主　编◎夏宁宁　沈　玥
副主编◎钱抒辰　吕玉龙
参　编◎张力宇　唐　银　张　弛　沈鸿泉

清华大学出版社
北　京

内容简介

本书详细讲解了数字视觉平面设计的基本元素和基本技巧,既有系统的理论阐述,又有实例展示,是一本集理论、案例、实务为一体的视觉传媒设计图书,其特点是知识易懂、案例有趣、思维创新、实践性强,可以在教学中更好地解决实际问题。教师通过教学能为学生提供一个很好的机会,让学生了解和熟悉视觉传媒设计的要点与方法,也可以通过技能训练的方式让学生去创意实践。

本书可作为应用型本科、高等职业院校艺术类专业的教学用书,也可作为相关企业人员的岗位培训和自学用书。

本书封面贴有清华大学出版社防伪标签,无标签者不得销售。
版权所有,侵权必究。举报: 010-62782989,beiqinquan@tup.tsinghua.edu.cn。

图书在版编目(CIP)数据

数字视觉传媒设计 / 夏宁宁,沈玥主编. —北京:清华大学出版社,2024.6
ISBN 978-7-302-65068-3

Ⅰ.①数⋯ Ⅱ.①夏⋯ ②沈⋯ Ⅲ.①视觉设计 Ⅳ.①J062

中国国家版本馆 CIP 数据核字(2023)第 233695 号

责任编辑:徐永杰
封面设计:汉风唐韵
责任校对:王荣静
责任印制:丛怀宇

出版发行:清华大学出版社
 网 址: https://www.tup.com.cn, https://www.wqxuetang.com
 地 址: 北京清华大学学研大厦 A 座 邮 编: 100084
 社 总 机: 010-83470000 邮 购: 010-62786544
 投稿与读者服务: 010-62776969, c-service@tup.tsinghua.edu.cn
 质量反馈: 010-62772015, zhiliang@tup.tsinghua.edu.cn
印 装 者:三河市龙大印装有限公司
经 销:全国新华书店
开 本: 185mm×260mm 印 张: 10.25 字 数: 210 千字
版 次: 2024 年 6 月第 1 版 印 次: 2024 年 6 月第 1 次印刷
定 价: 69.80 元

产品编号:101743-01

序 言

数字视觉传媒设计

 数字视觉传媒设计无处不在,生活、展览、会议、活动、节事中比比皆是。数字视觉传媒设计是运用平面的视觉图形与文字等媒体,传达各种商业或文化信息的一种设计样式;是在会展的各种设计中,以文字与图形组成的平面性的设计。这类设计主导着视觉感受的方方面面。

 视觉,是指以视觉的平面图形和文字作为主要媒体并传达信息;系统,是指这类设计是系列化的,包含标志、各种图形、色彩、文字等基础性要素的设计,以及各种展示版面、导向系统、宣传物品等和展览有关的以平面性设计为主的应用设计。数字视觉设计是会展活动的视觉展示,是会展活动的补充。视觉设计的目的是强调人的潜能,将会展开展时要传达的信息准确、快速地传达给观众和采购商,并让观众和采购商在接收信息的同时获得一种美的享受。

 本书适用于会展策划与管理专业,是在学习"计算机辅助设计""设计造型基础""会展概论"等专业基础课程,学生具备了一定的设计造型能力、创意审美能力、计算机操作实践能力的基础上开设的一门实践操作课程。其功能是对接专业人才培养目标,面向平面设计师、IP(网际互连协议)设计师、新媒体运营专员、美术编辑等工作岗位,培养创新思维能力、专业技术创造能力和运用能力,为从事会展工作的学生夯实实操基础。

 本书强调视觉设计的原创性和学生的动手能力,以课堂教学为主,以讨论、作品赏析、小组实践制作等为辅助的教学方式,以此来调动学生的学习积极性,活跃课堂气氛,顺利完成教学任务。

 党的二十大报告提出:坚持以人民为中心发展教育,加快建设高质量教育体系,发展素质教育,促进教育公平。统筹职业教育、高等教育、继续教育协同创新,推进职普融通、产教融合、科教融汇,优化职业教育类型定位。推进教育数字化,建设全民终身学习的学习型社会、学习型大国。

 本书正是在这样的背景下,通过实际的会展视觉设计创意与制作的训练,培养学生用不同的创意方法完成视觉创意能力、通过具体制作技能提高视觉设计的制作能力,

以及联合校企合作单位浙江新纪元展览有限公司，结合不同展会活动、节庆，对学生进行数字视觉传媒设计的能力培养，促使学生了解会展视觉设计基本知识的同时，掌握会展视觉设计的一般原理与技巧，解决工作实践中所面临的各种平面视觉设计问题，提升学生分析问题和解决问题的能力。这对课程体系的实施、教学目标的实现、预期人才的培养，起着非常重要的作用。

在本书编写过程中，浙江农业商贸职业学院的夏宁宁编写了第三章到第六章，沈玥编写了第二章、第七章，钱抒辰编写了前言、第一章。在编写的过程中，编者参考并引用了国内外的研究成果和文献，其中大部分已在本书的参考文献中列出，但由于篇幅所限，可能会有遗漏，在此，谨向这些著作和论文的作者表示诚挚的谢意。特别应当提出的是，清华大学出版社为本书的出版做了大量的组织协调工作，使本书得以在最短的时间与读者见面。在此，再次向曾经帮助过本书编写和出版的所有人员表示诚挚的谢意。

最后，竭诚希望广大读者对本书提出宝贵意见，以促使我们不断改进。由于编写人员经验和水平有限，再加上成书时间仓促，书中的疏漏和不足之处在所难免，敬请广大读者批评指正。

编者

2023 年 8 月

目录

第一章　概述 ··· 1
　　第一节　设计基本理论 ··· 2
　　第二节　设计基本范畴收集 ··· 5
　　第三节　视觉设计市场调研与分析 ·· 14

第二章　设计数字海报 ··· 18
　　第一节　海报设计导论 ·· 19
　　第二节　海报的构成元素 ··· 24
　　第三节　海报构图与版面 ··· 27
　　第四节　海报与色彩 ··· 32
　　第五节　海报风格与创意海报 ·· 42

第三章　设计数字标志 ··· 45
　　第一节　标志设计调研与分析 ·· 47
　　第二节　标志分类与表现 ··· 55
　　第三节　标志与设计美学 ··· 62
　　第四节　标志标准制图 ·· 68

第四章　创意视觉基础 ··· 72
　　第一节　视觉基础概述 ·· 74
　　第二节　标准字 ··· 79
　　第三节　标准色与辅助色 ··· 87

　　　　第四节　辅助图与吉祥物……………………………………………… 89
　　　　第五节　视觉基础要素组合……………………………………………… 93

第五章　创意视觉应用……………………………………………………… 97
　　　　第一节　事务用品视觉设计与制作……………………………………… 99
　　　　第二节　服装服饰视觉设计与制作……………………………………… 102
　　　　第三节　交通车体视觉设计与制作……………………………………… 104
　　　　第四节　旗帜导向视觉设计与制作……………………………………… 105
　　　　第五节　媒体宣传视觉设计……………………………………………… 107
　　　　第六节　VI 树设计………………………………………………………… 107

第六章　赏析学生习作……………………………………………………… 112
　　　　第一节　思维导图设计与海报设计……………………………………… 113
　　　　第二节　数字视觉 VI 设计………………………………………………… 127
　　　　第三节　数字视觉文创设计……………………………………………… 137

第七章　赏析综合设计……………………………………………………… 147
　　　　第一节　展馆设计………………………………………………………… 148
　　　　第二节　会议活动设计…………………………………………………… 152

参考文献……………………………………………………………………… 155
后记…………………………………………………………………………… 156

第一章
概　述

知识导航

　　生活中不可或缺的展板、展品、背景展墙、海报、图形、文字、指示等平面视觉形象具有自身的形式意味，它们与整体形态的形式融合在一起，构成了视觉设计艺术的整体设计的魅力。

　　数字化时代已经来临，视觉设计行业迎来了新的契机。数字化设计近年来逐渐成为设计界的新宠，通过新型传播方式，加上数字化技术的支持，逐渐向社会各个层面进行传播。

　　作为数字视觉传媒设计从业人员，要负责公司的宣传资料、平面设计、文本设计；广告宣传品平面设计及制作；与其他部门、策划人员充分沟通，分析市场策划方案及制作需求，充分理解意图，设计和创作平面方案；公司报刊的排版、版面设计；对广告、宣传彩页、宣传海报、POP（售点广告）等的设计与制作；大型市场活动、展会、公司内部活动宣传品的设计与安装、实施等所有与视觉相关的平面设计。

学习目标

1. 辨析数字传媒设计概念。
2. 了解数字传媒设计产生的契机以及发展。
3. 了解数字传媒设计调研的目的、流程。
4. 对后续数字传媒设计进行市场调研。

知识目标

1. 了解数字视觉传媒设计的基本原理与专业分工。
2. 熟悉数字视觉传媒设计各个环节运作的关系和流程。

技能目标

1. 确定调研的环境与对象。

2. 对数字视觉传媒设计有全面的认识和了解；结合问卷展开本组选题，并思考如何设计。

思政目标

通过学习数字视觉传媒设计基本理论，学生初步了解课程对职业岗位的重要性，明确学习目的，激发学生学习兴趣。通过岗位分析及介绍培养学生爱岗敬业、吃苦耐劳的优良品德。通过收集红色题材设计主题调研，引导学生爱国守法、宣扬传统文化精神的爱国主义节操。

思维导图

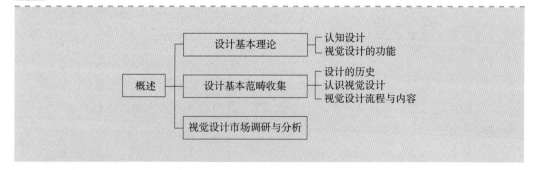

教学重点

理解数字视觉传媒设计基础知识。

教学难点

如何设计一份合理的数字视觉传媒设计内容调研问卷。

第一节　设计基本理论

一、认知设计

设计基础有三要素，分别是平面构成、色彩构成和空间构成。平面构成主要指的是逻辑推理来的外在形象，如造型设计，其主要考验设计者的美学能力和审美知识。而

色彩构成主要是考验设计者的搭配能力，如如何运用颜色才能够既统一又吸引用户的眼球。在色彩学中，有颜色的互补概念，就是颜色的结合能够最大限度地突出重点。最后是空间构成，其主要考验的是设计者的透视能力，在设计中，我们需要遵循"近大远小和近实远虚"的原则，这样才能够使设计的平面作品更加真实。如图1-1~图1-5所示为在校学生视觉、色彩、空间构成的习作，从直观上可以体现出这三者的区别。

图1-1 平面构成习作（1）
（设计者：刘湘怡）

图1-2 立体构成习作（2）
（设计者：胡潇引）

图1-3 空间构成习作（3）　　图1-4 空间构成习作（4）　　图1-5 空间构成习作（5）
　（设计者：莫雯宇）　　　　　（设计者：莫雯宇）　　　　　（设计者：莫雯宇）

二、视觉设计的功能

视觉设计是针对眼睛功能的主观形式的表现手法和结果。视觉设计与视觉传达设计的不同之处在于，视觉传达设计属于视觉设计的一部分，主要针对被传达对象即观

众而有所表现，缺少对设计者自身视觉需求因素的诉求，视觉传达既传达给视觉观众，也传达给设计者本人，因此深入的视觉传达研究已经关注到视觉的方方面面感受，称其为视觉设计更加贴切。

设计的范围在不断扩展，设计师的工作内容在不断扩充，经历了信息时代科技革命的洗礼，从设计工具到设计观念都在变革。设计活动越来越不局限于某一领域。因此，设计又被看作"艺术和产业的完美联姻"，不断开拓视觉传达的无穷潜能。

在咖啡盛行的时代，茶叶似乎成为老年人的爱好，作者对茶叶进行品牌的视觉设计策划推广，用水獭这个动物形象进行设计，赋予茶叶年轻化的形象，笔触之间都是茶汤的绵延，字里行间又全是独具匠心的质感。同时水獭吨吨包装又具有简约风格，使茶成为普罗大众的心头好。其Logo如图1-6所示。

所以说设计在改变着生活、影响着生活，特别是在当今数字化时代。

热爱生活的人们一直在运用各种装饰手法美化生存环境，从古至今"痴"心不改。现代社会，各种新传媒和新材料的登场，使数字视觉传媒设计的表现力大为增强，突破了传统的装饰作用。

如图1-7所示，故宫博物院的设计师对随身镜进行了设计，这对于传统文化的传播极有意义。

图1-6 水獭吨吨 Logo
（资料来源：水獭吨吨 | OTTERDUN 超即溶水果茶包装[EB/OL].https://www.zcool.com.cn/work/ZNTMzNDA5ODQ=.html?.）

图1-7 故宫博物院玲珑蝶翩随身镜
（资料来源：故宫文创-玲珑蝶翩随身镜礼盒大气典雅[EB/OL].（2023-02-27）.https://www.xiaohongshu.com/explore/63fc7955000000001300f187.）

设计应以一种开放式思维探索新的经验,以一种全新的观点看待熟悉的事物,从而创作出独特的形式来传达创意。

作为改善与美化生活的创造性活动之一,设计不仅创建着与自然世界相对应的文化世界,还借助多种媒介创造出空前复杂多样的符号体系。

我们生来就是阅读者,理解设计需要不停地去看。如果我们拒绝设计,就无法生活。只有我们懂得设计,生活的乐趣才会发生质的飞越。因此,追寻设计、阅读设计能让我们更好、更准确地解读自己的生存空间。

技能训练要求

收集生活中的设计,思考设计在生活中起到什么作用。

第二节 设计基本范畴收集

一、设计的历史

自1871年普法战争结束至1914年第一次世界大战爆发,欧洲有40多年的和平,其间人们生活在浪漫与幻想之中,设计或多或少都带有怀旧的色彩,如工艺美术运动、新艺术运动,它们力图阻止工业化的出现。第一次世界大战,人们产生的恐惧、忧患意识取代了对未来的美好念想。这是人类第一次对大规模的工业化产生的消极结果作出判断。当时的欧洲正处在一个很不安定的状况下,社会民主思想逐渐移入一批清醒的设计师的脑中,他们努力从建筑设计着手改良社会,提出"设计是为大众"的观点,这些人变成了现代设计的核心。德国的设计立场就是受社会工程和社会工作立场影响的,它强调设计怎样为德意志民族创造更好的条件。

第二次世界大战后,为了追寻包豪斯早期的理想主义,德国建立了乌尔姆设计学院,重申"艺术与科学结合"的主张。这所学院最大的贡献是系统设计和设计院校同企业挂钩。可以说,从德国开始现代设计以来,第一次有可能把理想的功能主义完全在工业生产上体现出来。乌尔姆设计学院的教育体系对于战后的设计教育起了引导作用,创造了模式,奠定了基础。

因为德国设计师更多考虑的是设计和人的物理关系,如尺寸、模数的合理性等,所以德国的设计是冷静的、高度理性的,甚至是不近人情的,以致有时缺乏对设计和人的心理关系的考虑。北欧的现代设计却十分注意这一关系,它的地理位置是决定性因

素。斯堪的纳维亚半岛所处的纬度偏高，冬天的日照时间只有两三个小时，人们更多的时间在室内活动，使得人和室内陈设的关系极为密切，这就要求设计必须注意人的心理感受。

南欧的设计，意大利最为突出。意大利人把设计当作一种文化来看待，不单纯把它看作赚钱的工具，于是小批量和高品位成了意大利设计的优势，这体现在那些别具一格的家具、汽车、鞋等设计上。

美国的设计体系与欧洲设计体系是泾渭分明的。欧洲的设计先由理念切入，然后有明确的设计目标。美国则是做完设计之后才加以总结，与欧洲弥漫着社会民主气息的设计完全不同，美国的设计起源于商业，加之没有社会意识形态为依据，一度跟着市场走。美国虽然缺乏社会思辨，却是非常注重实用并且十分强大的经济动物，它以雄厚的经济实力兼收并蓄、容纳各种积极因素，令自己的设计很快就取得了领先的地位。

北欧人认为包装设计是他们生活的组成部分，美国人以之为赚钱的工具，日本人则认为设计是民族生存的手段。由于日本是一个岛国，自然资源相对贫乏，出口电器便成了它的重要经济来源。此时，设计的优劣直接关系到国家的经济命脉，以致日本设计受到政府的关注。

时间推至20世纪90年代，设计又面临新的形势。在此之前，各行业的界限相对比较清晰，分工明确。进入20世纪90年代后，各行业之间的界限变得模糊。这个现象所造成的最大影响是设计师遇到问题不能按照产品的类别进行硬性分割。在设计时，他们必须注意设计对象与产品之间的关系，必须跨出设计对象的设计范围来考虑问题。如设计杯子，不是单纯以是否符合人体工程学或以优美的造型为标准，而要考虑它在什么场合使用，要让杯子与周围的环境相适应。随着设计师考虑的设计范围日趋增大，出现了以品种分类的边缘的模糊化问题，各类学科也有了互相兼容的现象，即学科的交叉化。这是现代设计的重要趋势。

二、认识视觉设计

要理解视觉设计，我们必须先了解什么是CI（企业识别）。CI的具体组成部分：理念识别（mind identity，MI），行为识别（behavior identity，BI），视觉识别（visual identity，VI）。

CIS是corporate identity system首字母缩写，意思是"企业形象识别系统""企业的统一化系统""企业的自我统一化系统"，CIS把企业形象作为一个整体进行建设和发展。

理念识别是指确立企业自己的经营理念，企业对经营目标、经营思想、经营方式和

营销状态进行总体规划与界定。其主要包括产业特征、组织体制、管理原则、企业精神、企业价值观、企业文化、企业信条、经营理念、经营方针、市场定位、社会责任和发展规划等。它是一个企业在经营过程中，企业决策者的思维方式的全面表现。

行为识别位于整体 CIS 的中间层，直接反映企业理念的个性和特殊性，是企业实践经营理念与创造企业文化的准则，对企业运作方式所做的统一规划而形成的动态识别系统包括：对内的组织管理和教育，对外的公共关系、促销活动、资助社会性的文化、公益活动等。

视觉识别由三个方面组成，在 CIS 的三大构成中，其核心是 MI，它是整个 CIS 的最高决策层，为整个系统奠定了理论基础和行为准则，并通过 BI 与 VI 表达出来。所有的行为活动与视觉设计都是围绕着 MI 这个中心展开的，成功的 BI 与 VI 能够将企业的独特精神准确表达出来。

CIS 通过一系列的实践活动将企业理念的精神实质推展到企业内部的每一个角落，汇集起员工的巨大精神力量。BI 对内包括组织制度、管理规范、行为规范、干部教育、职工教育、工作环境、生产设备、福利制度等；对外包括：市场调查，公共关系，营销活动，流通对策，产品研发，公益性、文化性活动等。它是企业管理行为过程中的教育、执行的外在表现。

视觉识别是以标志、标准字、标准色为核心展开的完整的、系统的视觉表达体系。将上述的企业理念、企业文化、服务内容、企业规范等抽象概念转换为具体记忆和可识别的形象符号，从而塑造出排他性的企业形象。

在 VI 的设计中，标志本身的线条作为表现手段传递的信息需要符合品牌战略，降低负面联想或错误联想风险；标志色彩作为视觉情感感受的主要手段、识别第一元素，须将品牌战略精准定位，用色彩精准表达；标志外延含义的象征性联想须与品牌核心价值精准匹配；标志整体联想具备包容性及相对清晰的边界，为品牌长远发展提供延伸空间；标志整体设计传递的气质须符合品牌战略，整体气质具备相对具体的、清晰的、强烈的感染力，实现品牌的气质识别。

为了达成企业形象对外传播的一致性与一贯性，应该运用统一设计和统一大众传播，用完美的视觉一体化设计，将信息与认识个性化、明晰化、有序化，把各种形式传播媒体上的形象统一，创造能储存与传播的统一的企业理念与视觉形象，这样才能集中与强化企业形象，使信息传播更为迅速有效，给社会大众留下强烈的印象。

对企业识别的各种要素，从企业理念到视觉要素予以标准化，采用同一的规范设计，对外传播均采用同一模式，并坚持长期一贯的运用，不轻易进行变动。

要达成同一性，实现 VI 设计的标准化导向，必须采用简化、统一、系列、组合、通用等手法对企业形象进行综合的塑造。

对设计内容进行提炼，使组织系统在满足推广需要的前提下尽可能条理清晰、层

次简明,优化系统结构。如 VI 系统中,元素的组合结构必须化繁为简,有利于标准的施行。

为了使信息传递具有一致性和便于社会大众接受,应该对品牌和企业形象不统一的因素加以调整。品牌、企业名称、商标名称应尽可能地统一,给人以唯一的视听印象。如北京牛栏山酒厂出品的华灯牌北京醇酒,厂名、商标、品名极不统一,在中央人民广播电台播出广告时很难让人一下记住,如把三者统一,信息单纯集中,其传播效果会大大提升。

对设计对象组合要素的参数、形式、尺寸、结构进行合理的安排与规划。如对企业形象战略中的广告、包装系统等进行系列化的处理,使其具有家族式的特征、鲜明的识别感。

将设计基本要素组合成通用性较强的单元,如在 VI 基础系统中将标志、标准字或象征图形、企业造型等组合成不同的形式单元,可灵活运用于不同的应用系统,也可规定一些禁止组合规范,以保证传播的同一性。

同一性即指设计上必须具有良好的适合性。如标志不会因缩小、放大产生视觉上的偏差,线条之间的比例必须适度,如果太密,缩小后就会并为一片,要保证大到户外广告、小到名片均有良好的识别效果。

同一性原则的运用能使社会大众对特定的企业形象有一个统一、完整的认识,不会因为企业形象的识别要素的不统一而产生识别上的障碍,从而增强了形象的传播力。

企业形象为了获得社会大众的认同,必须是个性化的、与众不同的,因此差异性的原则十分重要。

差异性首先表现在不同行业的区分上,因为在社会大众心目中,不同行业的企业与机构均有其形象特征,如化妆品企业与机械工业企业的形象特征是截然不同的。在设计时,首先必须突出行业特点,才能使其与其他行业有不同的形象特征,从而有利于识别认同;其次必须突出与同行业其他企业的差别,才能独具风采、脱颖而出。

Logo 是一个企业品牌的标志,一个好的 Logo 能够让人们更容易记住这个企业,Logo 的设计好坏就直接决定了这个企业的辨识程度,从而直接影响企业的生存和发展。

广东太阳神集团有限公司设计的 Logo 是一个成功的案例。广东太阳神集团有限公司的 Logo 设计基于红圈黑三角(图 1-8)。一个全新的令人印象深刻的形象出现在市场上,很快赢得了消费者的认可,成功打开了中国市场的大门。每天都有一个火球庄严地

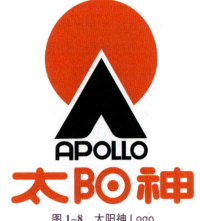

图 1-8　太阳神 Logo

从广阔的地平线升起，抛出温暖，投射希望，诱使人类的生命意识随之升起。太阳用它的火焰唤起了地球的苏醒，并迎接明亮的生命力。其以无与伦比的光辉，促使古代的中国人和水墨对其大加赞赏。其以健康蓬勃的势头，赢得人们的迷恋。"太阳神"对企业、商标和产品的命名充分体现了热情、欢乐、健康、智慧、保护和创造的特征，突出了五大优势：①高瞻远瞩地表达企业向上的精神和战略目标。②形象地体现企业和商品独特的个性与气质。③适当反映产品属性和功能。④发音洪亮，容易记忆，有意义，能顺利演变成清晰优美的视觉形象。⑤以昂扬的风格唤起各种美好的联想和追求。在中国古代文化的记载中，早就有了美丽的太阳神传说。"太阳神"是古希腊神话赋予万物生机和主宰光明的守护神，也是诗歌、音乐、健康和力量的美丽象征；它是人类始祖崇拜图腾与现代偶像的完整结合，是一个永恒的艺术形象。

塑造能跻身世界之林的中国企业形象，必须弘扬中华民族文化优势，灿烂的中华民族文化，是我们取之不尽、用之不竭的源泉，有许多值得我们吸收的精华，有助于我们创造中华民族特色的企业形象。

企业 VI 计划要具有有效性，能够有效地发挥树立良好企业形象的作用，首先在其策划设计时必须根据企业自身的情况、企业的市场营销的地位，在推行企业形象战略时确立准确的形象定位，然后以此定位进行发展规划。

在品牌营销的今天，没有 VI 设计对于一个现代企业来说，就意味着它的形象将淹没于商海之中，让人辨别不清；就意味着它是一个缺少灵魂的赚钱机器；就意味着它的产品与服务毫无个性，消费者对它毫无眷恋；就意味着团队的涣散和低落的士气。

以自己特有的视觉符号系统吸引公众的注意力并使其产生记忆，使消费者对该企业所提供的产品或服务产生最高的品牌忠诚度；提高该企业员工对企业的认同感，提高企业员工士气。

VI 的设计不是机械的符号操作，而是以 MI 为内涵的生动表述。如果在实施上过于麻烦，或成本昂贵而影响实施，再优秀的 VI 设计也会由于难以落实而成为空中楼阁、纸上谈兵。

三、视觉设计流程与内容

VI 设计系统千头万绪，因此，在积年累月的实施过程中，要充分控制各实施部门或人员的随意性，严格按照 VI 设计手册的规定执行，保证不走样。

视觉设计的过程分为以下几个步骤。

（1）准备。成立 VI 设计小组，理解消化 MI，确定贯穿 VI 设计的基本形式，收集相关资讯，以利比较。VI 设计小组由各具所长的人士组成。

（2）设计开发。VI 设计小组成立后，首先要充分地理解、消化企业的经营理念，

把 MI 的精神吃透，并寻找与 VI 的结合点。这一工作有利于 VI 设计人员与企业间的充分沟通。在各项工作准备就绪之后，VI 设计小组即可进入具体的设计阶段。

（3）反馈修正。设计者根据调研的结果进行分析，反馈修正方案。

（4）调研与修正反馈。对修正的内容继续进行调研。

（5）修正并定型。在 VI 设计基本定型后，还要进行较大范围的调研，以便通过一定数量、不同层次的调研对象的信息反馈来检验 VI 设计的各细部。

（6）编制 VI 设计手册。VI 设计的基本要素系统严格规定了标志图形标识、中英文字体形、标准色彩、企业象征图案及其组合形式，从根本上规范了企业的视觉基本要素。基本要素系统是企业形象的核心部分，包括企业名称、企业标志、企业标准字、标准色彩、象征图案、组合应用和企业标语口号等。

图 1-9 ~ 图 1-14 是学生将啤酒（beer）跟牛元素进行融合设计的 Logo，并完成了整套视觉设计。

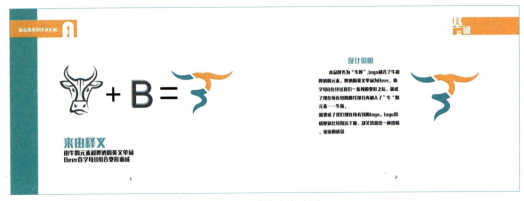

图 1-9　牛啤方案（1）
（设计者：谢可等）

图 1-10　牛啤方案（2）
（设计者：谢可等）

图1-11　牛啤方案（3）
（设计者：谢可等）

图1-12　牛啤方案（4）
（设计者：谢可等）

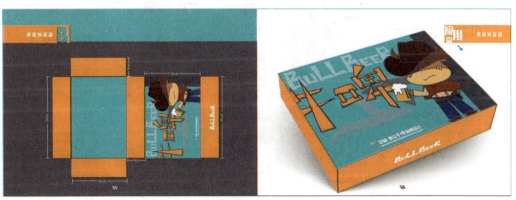

图1-13　牛啤方案（5）
（设计者：谢可等）

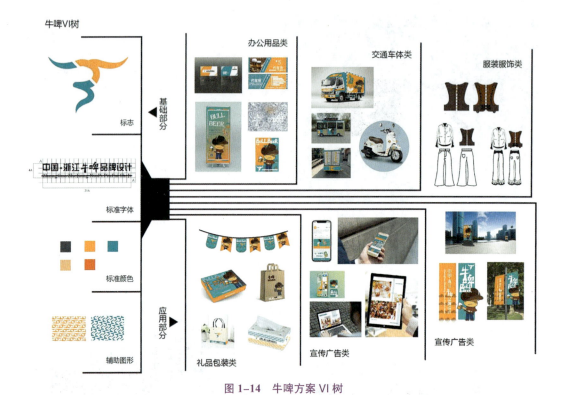

图 1-14 牛啤方案 VI 树
（设计者：谢可等）

用牛仔的形象对啤酒品牌形象进行塑造，牛仔形象与啤酒相得益彰。

如图 1-15 所示，整个 Logo 形象为衢州市的轮廓图，其中融合了大陈古村的一些特

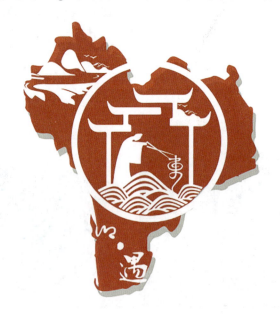

图 1-15 乡遇（1）
（设计者：汪炫均）

色，如徽派建筑、大陈面等，右上角绘制了一个群山的轮廓也是突显了大陈乡的风景，Logo中间的单立人，使用筷子夹"面"，人物造型采用古时人们行礼的样子，显出"君子之礼"。Logo的下部分"乡遇"是说明大陈乡位于衢州市的南部，同时也映照着本次活动的主题"乡遇"。图1-16和图1-17为"乡遇"视觉设计。

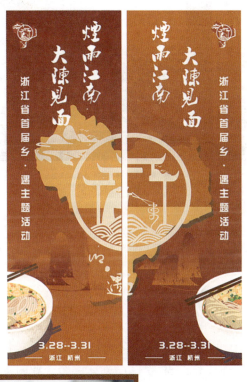

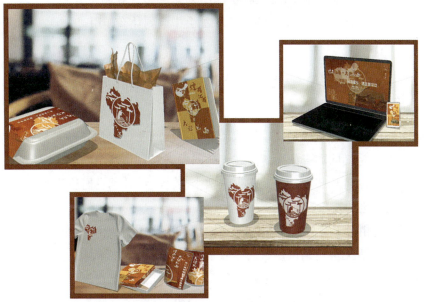

图1-16 乡遇（2）
（设计者：汪炫均）

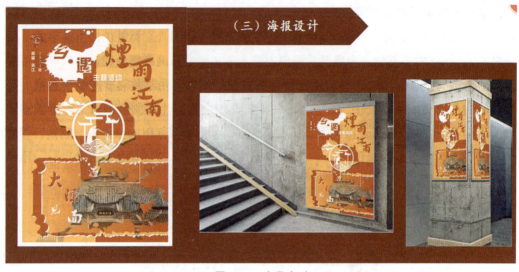

图 1-17 乡遇（3）
（设计者：汪炫均）

以上两套作品是在校学生围绕产品进行的视觉设计习作，以 Logo、一些纪念品、衍生物体现产品的特点。

 技能训练要求

1. 收集知名企业品牌的 Logo，思考 Logo 对于一个企业的发展起到什么样的作用。
2. 了解设计的历史，思考设计到现今在社会中起到什么作用。

第三节　视觉设计市场调研与分析

调研问卷以问题的形式系统地记载调查内容。问卷可以是表格式、卡片式或簿记式。设计问卷，是询问调查的关键。完美的问卷必须具备两个功能，即将问题传达给被问的人和使被问者乐于回答。要实现这两个功能，设计问卷时应当遵循一定的原则和程序，运用一定的技巧。

实地调研是相对于案头调研而言的，是对在实地进行市场调研活动的统称。在一些情况下，案头调研无法达到调研目的，收集资料不够及时、准确，就需要适时地进行实地调研来解决问题，取得第一手的资料和情报，使调研工作有效顺利地开展。所谓实地调研，就是指对第一手资料的调查活动。随着社会经济的发展和营销活动的深入开展，现场收集信息的方法越来越多。

实地调研是指调研人员亲自收集第一手资料的过程。当市场调研人员得不到足够的第二手资料时,就必须收集原始资料。收集国外原始资料的难度与国内的相比,仅有程度上的差别。影响调研成败的关键因素是回答者是否愿意并能够提供所需要的信息。许多调研项目包括案头调研和实地调研两部分,如一个针对消费者的街头拦截访问,调研员先要通过案头调研掌握消费者的基本特点、竞争品牌的基本状况,然后才能设计合适的问卷,再让培训后的访问员在街头实施实地访问。直接面对被调查对象的场景,通常就是实地调研的过程,包括在商业区进行街访、在居民家里面对面访问、在会议室举行消费者焦点小组座谈、在商店内实施消费者观察等。市场调研中,实地调研在大街上实施的可能性远大于在其他任何地方。实地调研很多时候单指在实地进行的人员观察,尤其特指针对某个群体的人文观察。实地调研主要有访问法和观察法。

(1)访问法,是指将拟调查的事项,以当面或电话或书面的形式向被调查者询问,以获得所需资料的调查方法。它是最常用的一种实地调研方法。

(2)观察法,是指调查者在现场从侧面对被调查者的情况进行观察、记录,以收集市场情况的一种方法。它与访问法的不同之处在于后者调查时让被询问人感觉到"我正在接受调查",而它则不一定让被调查人感觉出来,调查者只能通过对被调查者的行为、态度和表现来进行推测判断问题的结果。

案例参考:

图1-18～图1-22是不同的调研问卷设计。

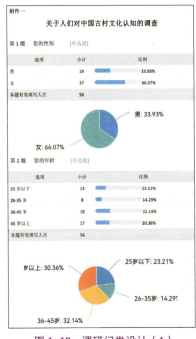

图1-18 调研问卷设计(1)
(设计者:汪炫均)

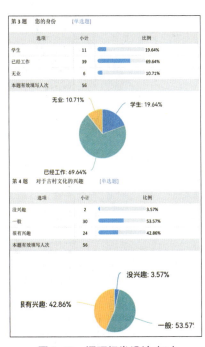

图1-19 调研问卷设计(2)
(设计者:汪炫均)

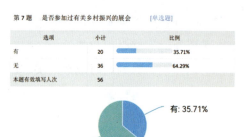
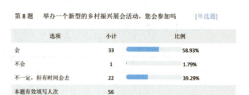
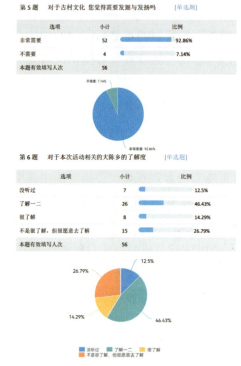
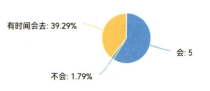

图1-20　调研问卷设计（3）
（设计者：汪炫均）

图1-21　调研问卷设计（4）
（设计者：汪炫均）

图1-22　调研问卷设计（5）
（设计者：汪炫均）

请问答：

（1）以上分别运用了哪些分析方法？

（2）用这些分析方法的目的是什么？怎么解释？

（3）调研报告的大致结构是怎样的？其分为几部分？

 技能训练要求

1. 收集生活中非商用类型数字传媒设计主视觉案例。与商业数字传媒设计案例相比，分析这些案例有什么特点。

2. 以小组为单位，进行视觉设计市场的调研与分析。

3. 确定数字媒体设计小组作业主题。

第二章
设计数字海报

知识导航

海报设计是视觉传达的表现形式之一,通过版面的构成在第一时间将人们的目光吸引,并使之获得瞬间的刺激。这要求设计者对图片、文字、色彩、空间等要素进行完整的结合,以恰当的形式向人们展示出宣传信息。海报中通常包括活动的性质、主办单位、时间、地点等内容,多用于宣传中。

学习目标

1. 了解海报的基础概念。
2. 思考与探索海报的特性与设计原则。

知识目标

1. 海报的概念,海报的起源与发展,海报的分类、特点与功能。
2. 了解海报的构成元素:图形、文字、点线面。
3. 了解海报构图与版面。
4. 了解色彩的概念与特性。
5. 了解海报的风格与设计原则。

技能目标

1. 了解海报的概念、起源与发展,熟知海报的分类、特点与功能。
2. 掌握海报的基本构成元素。
3. 掌握海报构图与版面。

4. 掌握设计海报的色彩应用。
5. 掌握海报的风格与设计原则。

思政目标

引导学生在认识海报元素的过程中，融入中国传统文化，互融互促，推动中国传统文化在海报设计中的运用，增强文化自信。

思维导图

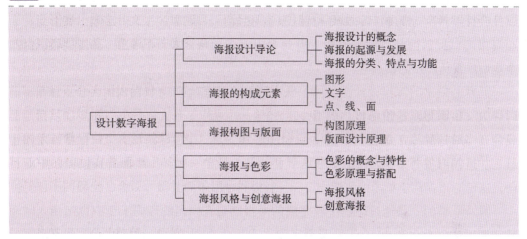

教学重点

识别海报的含义，了解海报在生活中的作用，能够进行海报设计。

教学难点

海报的设计符合主题、简洁、准确、个性鲜明。

第一节　海报设计导论

一、海报设计的概念

海报设计是视觉传达的表现形式之一，对图片、文字、色彩、空间等要素进行完整的结合，以恰当且特定的形式向人们展示出需要传递的信息。

二、海报的起源与发展

海报艺术诞生至今,已有100多年的历史。这百余年来,海报作为一种信息传达的媒介,以其快速、直接的信息传递方式存在于人类生活的方方面面。20世纪末,随着改革开放,中国"平面设计"的概念开始萌芽。1992年,深圳举办了"平面设计在中国92展",它被视作中国当代平面设计发端的重要事件,也正是这次展览,使"海报设计"真正步入中国的设计舞台,并在此后的20多年里不断地发展起来。

海报亦称招贴,是一种信息传递的艺术,也是最古老的商业大众传播形式之一。海报通常张贴在户外,以其醒目的画面吸引路人的注意。其优点是:传播信息及时、能够表达重点、成本低、制作简便。海报可分为公共海报和商业海报两大类:公共海报以社会公益性问题为题材,如环境保护、卫生宣传、反战、主战、竞选、政治等;商业海报则以促销商品、满足消费者需要等内容为题材,如产品宣传、品牌形象宣传、企业形象宣传、产品信息等。

世界上最早的海报设计是英国军队在埃及古城底比斯遗址发现的一份3 000年前的寻人文字海报。这份海报用的纸是尼罗河上游的芦苇类植物——"纸莎草"精制而成的,当时这种手工纸很贵,纸幅尺寸只有20厘米×25厘米大小,只有富商才用得起它。这幅海报上文字表述的意思是:主人愿意悬赏一个金币捉拿"逃跑的奴隶"。目前,这份海报保存于英国伦敦博物馆。

国外最早的一张通过印刷手段完成的海报则是在中国的印刷术于中世纪传入欧洲后,德国的谷登堡于1450年发明活字印刷术后才出现的。当时英国第一个印刷家威廉·凯克斯首先采用印刷手段制成海报,并将这种海报沿伦敦大街和教堂门口张贴,以向牧师兜售复活节用的教规书籍,从此印刷形式的海报大为流行。据研究,15世纪,海报是除了口头宣传外的唯一广告形式。

然而,考古发现,我国最早出现的一张印刷海报比英国印刷家凯克斯创制的印刷海报还要早400年左右。这张中国海报是11世纪(我国宋朝)山东济南刘家功夫针铺的一张印刷广告。目前,这一广告物的印刷用铜版陈列在中国国家博物馆内。铜版4寸(1寸≈0.033米)见方,上面雕有"济南刘家功夫针铺"字样,中间是白兔抱铁杵捣药的插图,右边四字为"认门前白",左边四字为"兔儿为记",下部是说明产品质地和销售办法的7行共28字。这一印刷海报当时又兼做针的包装纸用,如图2-1所示。

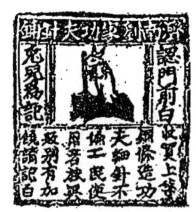

图2-1 铜版印刷
(资料来源:近代广告业[EB/OL].(2010-10-11).http://news.sina.com.cn/c/2010-10-11/042718211559s.shtml?from=wap.)

17世纪欧洲的工业革命带来的工业化，使印刷的材料成本和制作成本大为降低，海报设计也从初始时期进入发达时期。海报作为各类商品广告在促销商品、促进生产、提高生活质量、普及教育和科学技术知识方面发挥了空前的作用，同时印刷家兼具图形设计师技能和生产技能的时代已被机械化带来的分工所冲破，海报设计成了一种独立的专业。

18世纪，许多适合海报印刷的新字体产生，如埃及体、爱奥尼亚体、透视体、克拉伦登体、拉斯康体、多利安体、珍珠体等，字体的比例、分量和美感更趋完善。除了字体，还出现了数百种学科的符号系统，包括数字、天文、物理、化学、生物、地理、军事等方面的内容，为现代海报设计的产生奠定了新的语言形式的基础。

19世纪，随着铸铁印刷机、蒸汽动力印刷机、造纸机的出现，高速印刷形式替代了谷登堡时代的手动印刷形式，机器生产的纸张淘汰了手工制作的纸张，使海报的印刷效率大大提高。继之，摄影术的出现及彩色石印技术的产生，又使海报成为大众传播的主要媒介，一大批优秀的美术家也开始从事海报设计。

1866年，法国的朱尔斯·谢雷特（Jules Cheret）在巴黎自己的印刷厂制作出第一张彩色的平版海报，象征着现代海报设计的产生。他从1866年到19世纪末，共创造出1 000多幅海报广告，其题材从戏剧到煤油及电影新星、摩登美女等，几乎无所不包。1889年，他获得了国际海报展览金奖，法国政府授予他荣誉勋章。他逝世后，尼斯城开办了收藏其作品的"谢雷特展览馆"，他被后人誉为"现代海报之父"。

1881年，法国政府鼓励出版自由的新法规公布，让法国街头成为海报的海洋，海报被人们当作艺术作品欣赏。当时，法国新美术运动的主要人物谢雷特、贝尔纳·格拉赛（Bernard Grasset）、亨利·德·图卢兹–劳特累克（Henride Toulouse-Lautrec）、史太林、马查等人创作了许多极有影响力的海报广告，他们在海报设计上的成就也提高了他们作为新美术运动画家的知名度。特别是劳特累克，他的海报画在当时被公认为世界一流的美术作品。

随着经济的发展，产品越来越丰富，市场也由卖方市场转变为买方市场，海报作为广告的表现形式之一，不再只作为单纯而孤立的推销手段，而成为市场营销体系之中的有机一环。海报广告作为现代市场营销战略中的一部分而发挥作用，这个明确的观念首先来自美国，以后发展至欧洲、日本及其他经济发达地区和国家。我国自20世纪80年代引入西方市场学之后，90年代才开始对包括海报在内的各种广告形式有初步认识，并进一步吸收和完善。

如果说19世纪为中国的海报设计提供了发展基础，那么，从21世纪开始，中国的海报设计发展迅速、风格丰富。国内的设计师纷纷以极大的热情参与世界各大著名的海报竞赛和大展并获得大奖，同时，中国本土的高规格的海报大展也纷纷拉开帷幕，2003年创立的"中国国际海报双年展"也是在这样一种背景下应运而生的。

三、海报的分类、特点与功能

根据海报的使用目的及性质,我们大致可将其分为商业海报、社会公共类海报和艺术观念海报三大类。当然,这种分类仅仅是笼统地区分了海报的商业性和公益性,事实上,每一类海报又包括其他很多题材,其间又相互渗透。下面就不同类别的海报做一些简单的介绍。

(一)海报的分类

1. 商业海报

商业海报指以宣传、销售商品和服务,提升企业、公司的形象为目的的海报设计。现在我们往往称此类海报为商业广告,在这里,海报扮演的角色是广告传播的媒体,以传达商业信息、达到促销目的。商业海报在传播媒体中占有重要的地位,从某种程度上来说,商业海报的演变史就是海报本身的发展史。商业海报的范畴很广,包括:各类商品的宣传、促销;企业形象的展示和传播;观光、旅游、活动、交通、保险等各类服务方面的广告,以及音乐、电影、戏剧、舞蹈、科技文教、新闻出版、各种会展、体育竞技、运动会等。应该说,商业海报在整个商业推广过程中发挥了重要的作用。华为宣传海报如图2-2所示。

2. 社会公共类海报

社会公共类海报指为政府、政党、社会团体宣传其某种政策、观念所设计的海报,通常意义上来讲,我们称之为公益海报或国家宣传海报。社会公共类海报起源于20世纪的第一次世界大战,为了招募兵员、募集资金、提高士气,交战国政府组织设计了大量的战争海报,以达到其宣传目的。其以后又逐渐演变为公益宣传海报,如图2-3所示。

3. 艺术观念海报

艺术观念海报指不受任何条件限制、注重个人的主观意识、带有强烈个人风格和情感的海报设计。这类海报因其自由的创作范畴、强烈的个人艺术表现力受到很多艺术家、设计家的追捧,成为现代海报设计的风尚,如图2-4所示。

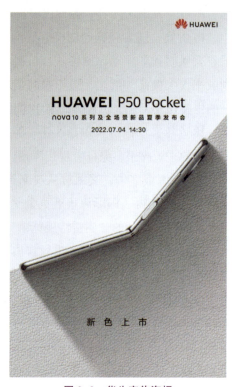

图2-2 华为宣传海报

(资料来源:重回十五年前科技换壳为主?HUAWEIP50Pocket 白色素皮版将上市[EB/OL].(2022-06-28).https://baijiahao.baidu.com/s?id=1736828322137383652&wfr=spider&for=pc.)

图 2-3　海洋公益海报

（资料来源：2019 第 5 届玻利维亚国际海报双年展 B 类社会海报入选作品选（二）[EB/OL].（2019-04-25）.http://k.sina.com.cn/article_1910215523_p71db936302700hjlj.html.）

图 2-4　艺术海报

（资料来源：创意渐变流体艺术概念海报 [EB/OL].https://huaban.com/pins/1788660481.）

在以上三大海报类别之间，有一种海报类型比较特殊，它就是文化海报。文化海报因其本身的独特属性，形成了一种文化与商业相交融的特殊形态，表现风格也较一般的商业海报大胆、前卫，故受到很多设计师的喜爱，把它作为海报创作主要类型之一。

（二）海报的特点

（1）大尺度的创作空间。海报设计深受设计师们喜爱的一个主要原因是其创作空间非常大，可以自由挥洒自己的创意和思想。海报张贴发布的范围较广，主要集中在户外的一些公共场所，如商场内外、公共候车亭等。这种街头广告艺术的性质，决定了海报必须以大尺寸的纸张来进行设计，才能进行有效的信息传达。一般海报有全开、对开、四开等多种尺寸，近些年来，随着技术的不断发展，那种数十米高的巨幅海报也时有出现。

（2）强烈的视觉冲击。海报的媒体属性决定了其必须有强烈的视觉冲击。随着生活节奏的加快，人们浏览街头海报广告的时间越来越短，要想留住消费者的注意力，海报设计必须有极强的视觉效果，瞬间抓住人的眼球，并快速、准确地传达信息。

（3）印制简便，成本低廉。海报是一种"廉价"的媒体，相比电视、报纸来讲，它的制作成本要少得多，印刷周期也短得多，而且携带方便，只要一卷就可以完全带走，找面墙就可以张贴起来，地点和时间可以随时调整，具有相当大的弹性，非常方便。

（4）依据环境场所进行设计。作为一种视觉媒体，海报张贴的地点和环境在设计过程中必须予以考虑。除了以上我们所提到的海报具有"大视觉、大张力"的艺术感染力以外，海报还可以在同一地点连续张贴，以加深视觉印象、俘获大众的注意力。

（三）海报的功能

作为商业海报来讲，它的功能就是促进销售、提升品牌形象。而作为社会及观念类海报来说，它的首要任务是传达某种信息或观念，以期获得良好的社会风尚和达到特定目的。从艺术层面上来讲，海报的创作还肩负着提升大众审美品位的重任，如果从社会学的角度来谈，作为一种传播媒体，它在一定程度上还改变着公众的思想和价值观念，影响着大众的行为和生活方式，承担着应有的社会责任。

 技能训练要求

收集生活中的海报，并分析不同类型的海报特点。

第二节 海报的构成元素

一、图形

作为一种视觉语言，图形设计在海报的创作表现中占有举足轻重的地位，海报设计从某种程度上来讲就是图形设计。图形设计的优劣直接关系到海报设计的成败。图形，原意为图解、图示，发展为通过绘、写、刻、印等手段创造的说明性的视觉符号，是可以通过各种手段进行大量复制、有别于文字与语言的人类又一种信息传达和沟通方式。图形作为一种信息交流媒介，与我们通常所说的图案、绘画等有

海报招贴设计的要素1

着本质的区别。首先，图形是以大量复制、广泛传播为基础，有别于传统意义的绘画作品。其次，图形具有很强的功能性，它是以传达某种信息、思想、观念而存在的，具有特定的指向性和观念性。美术创作以抒发个人情感为出发点，并不苛求他人的理解与共鸣，而图形存在的意义就是与他人交流，将一种思想观念通过视觉的媒介传达给受众。正如美国艺术史学家菲利普·梅格斯（Philip Meggs）所说："如果图形不具有

象征或是话语意义,那就不再是视觉传达而是美术了。"所以,对图形的评价应从其本质出发,看其能否清晰准确地传达信息、表达观念,并实现其艺术价值。

图形设计的原则有以下三方面。

(1)信息传达生动、准确、直接。图形设计以信息传达为根本目的,那么传达的准确性、生动性则是图形语言的存在意义和基本要求。

(2)视觉冲击力强、易识别和记忆。面对周围如潮般的信息,如何使自己的信息沟通、传输更为顺畅,图形必须清晰、直观,富有冲击力,这样才不至于被信息的海洋所淹没,同时方便公众的记忆与识别。

(3)艺术表现力强、富有个性。作为一种艺术表现形式,苍白的、图解似的传达只会让人感到乏味、无趣,唯有创造性地利用各种艺术表现形式,以独特的视角和与众不同的手法,来吸引观众的注意和兴趣,从而实现信息的有效传递。

二、文字

在海报设计中,文字占有非常大的比重。虽然海报的传达主要依靠的是图形语言,甚至有的海报只有图形、没有文字,但这都不妨碍文字在其间的作用。在海报设计中,文字和图形相互依存、融合,是不可分割的整体,同样是视觉传达的重要组成部分。

海报招贴设计的要素2

我们这里所谈的文字,主要是那些信息性的文字内容,并非之前所谈到的"字体图形"。文字的编排与设计,是指文字与图形的排列组合,即运用一定的形式法则进行创造性的整体构成设计,使整个版面形式多样、主次分明,既富于变化又和谐统一。编排设计注重形式上的突破与变化,而不是观念上的传达。

字体是版面配置时要考虑的重要因素。在海报设计中,信息类文字要选用可读性较高的字体,像宋体、等线体等。但对于标题或需要强化的信息,可选择装饰性较强的字体,也可通过字体设计来实现。如果同时使用多种不同字体,应事前了解并选择差别明显的字体。字体的选择要配合图形,充分考虑文字与图形的搭配关系,以及信息传达的可能性。使用多种字体时应多加考虑,一般而言,同一版面使用的字体最好不要超过两种,以免版面的跳跃率太高,造成传达上的误差。

字体可分为两大类:有衬线字体和无衬线字体。所谓衬线,指的是每一字主笔画末端与该笔面交叉的细线,这些细线不仅具有装饰作用,也有助于字体的辨认,引导观众的视线。一般来讲,使用无衬线字体可以表现出质朴、醒目的风格;有衬线字体则显得精致、典雅。对于不同性质的文字,要注意字体空间的安排妥当。中文字体由于笔画多少、粗细不同,空间感观差异较大,较之英文字体的编排,视觉上把握的难度

也要大一点。调整行距也有助于提高可读性。适当的行距会使观众在阅读时，眼睛所承受的压力不致太大。行距太小时，文字显得过于拥挤，上下行文字分不清楚；行距太大时，则上下行文字失去应有的关联性。我们在编排文字的时候要多注意阅读的方向、兴趣及连贯性，注重编排的韵律和节奏感，以建立快速而合理的视觉流程。

三、点、线、面

点、线、面是视觉艺术中最基本的构成单位，是最基本的视觉语言符号。我们要习惯于将海报中的图形、文字相应地理解为点、线、面的构成关系来进行编排设计。这有利于我们对图形、文字的相互关系进行整体的把握与协调，使之成为一个有机的整体。

点，是视觉艺术中的最小单位，也是最容易被忽视的元素。海报中的文字就具有点的属性，不同的文字，大小、粗细、肌理都影响到点的构成效果。点的连续排列组成了线，线在编排构成中的形态很复杂，有明确的实线，也有隐含的虚线，有强调、分割、导向的作用。一行行文字也具有线的属性，不同的文字排列会因其方向、形态的不同而产生不同的视觉感受，水平线有亲和感，垂直线则给人挺拔、崇高的感觉，斜线有动感，弧线使人感到轻盈、流畅，曲线使人跳动、不安……线的妙用给版面以清晰、流畅、动态的感觉，使海报设计更具形式美感。图形的平面性及形象性，在版面中可做"面"来展现，图形与文字相配合，通过点、线、面的不同配置，极大地拓宽了海报编排设计的表现空间，使信息传达更具形象、更为流畅。点、线、面练习如图2-5所示。

图2-5 点、线、面练习
（设计者：毛明爱）

技能训练要求

1. 寻找海报中存在的海报构成元素。
2. 以不同的海报构成元素绘制不同的海报。

第三节　海报构图与版面

一、构图原理

所谓海报设计，就是对海报的视觉构成元素包括图形、文字、点线面、色彩等进行有机的排列组合，将海报的创意和主题艺术化地表现出来。它是海报设计的重要组成部分，是视觉传达的重要手段。在海报设计的过程中需要考虑到以下三种特性。

（一）可读性

版面设计的目的在于使海报的版面结构清晰合理、视觉流程通畅、信息传达明确。它有助于增强观众对海报的注意，加强对内容的理解，使海报具有良好的诱导力，鲜明地突出主题。

（二）整体性

将各种视觉要素做整体的安排和考虑，即将版面各种编排要素如图形、文字在编排结构及色彩上做整体设计。

（三）主题性

版面设计所追求的完美形式必须符合海报的主题思想，这是版面设计的前提。只谈形式而脱离内容或是只讲内容而缺乏艺术表现，版面设计都会变得空洞与刻板，也就失去了版面设计的意义。只有将二者统一，达到一个符合二者的完美表现形式，版面设计才会体现出它独特的分量和价值。

除此之外，在构图与版面中也要结合海报的视觉流程与基本特征，才能让海报设计更具视觉效果。

（一）建立合理的视觉流程

视觉流程的形成，是由人类自身的视觉特性所决定的。由于生理上的原因，人们在阅读信息的时候，总会追寻某种规律，形成一种自然流动的观看习惯，如浏览的先后次序、方向等。这种视觉的流动倾向，无形中形成一种脉络，似乎有一条线、一股气贯穿其中，使整个版面有一种运动的趋势。视觉心理学的研究表明，一般的浏览习惯是从上到下、从左至右。在版面上，上半部比下半部给人感觉更轻松、自在，同样，左半部比右半部显得更舒适一点。这就是我们所说的版面的视觉影响力上方强于下方、左侧强于右侧，这样版面的上部和中上部就成为视觉要素的最佳选择区域，称为"最佳视域"。在海报设计中，设计者要灵活、合理地运用视觉流程和最佳视域，组织明确而流畅的视觉导线，使海报的版面要素之间形成一个有机整体。这样既符合人们的视觉习惯和心理的活动规律，又有利于瞬间抓住人们的视线进行有效的信息传播，从而达到传达的目的。视觉流程的普遍规律，对于我们进行版面编排有一定的指导性，但

这也不是绝对的，随着时代的进步、观念的更迭，很多设计师反其道而行，同样创作了不少优秀的视觉作品。

（二）视觉反差

大与小、简与繁、少与多……反差是不同元素的排列，造成强烈的视觉吸引。强调视觉反差，是对比的形式美法则在版面设计中的集中体现。元素之间反差的比率关系我们称之为"跳跃率"。跳跃率越小，版面格调越高，感觉比较平和；跳跃率越大，版面越活跃，给人更强烈的新鲜感和刺激感，也具有更强的视觉张力，如图2-6所示。

（三）空间力场

版面空间是一个版面所提供的用以表现编排思想和内容的空间，是版面的重要组成部分，也是版面语言的一种基本形式。成功的版面设计在视觉上是有吸引力的，具有流动性和富于生命力，也就是说，在一个生动的版面设计中，存在着一个视觉力场。这个力场主要隐藏于人的心理感受和经验之中，就如同磁铁一样，具有一定的磁场引力。在版式设计中，要注意构成要素与画面边线的位置关系。形象元素居中，画面稳定；形象元素靠近边缘，视觉上则充满了扩张的力度；将元素按一定方向依次编排，则会产生具有方向性的运动感和节奏感。因此，在版面元素的配置及编排过程中，各种力度的合理分配和有序组合就显得很重要，需要我们在整体上进行调整和把握，使海报设计更具形式美感和现代感，如图2-7所示。

图2-6 亚运会宣传海报
（设计者：黄钰颖）

图2-7 空间力场运用海报
（设计者：汤超群）

（四）空白运用

在海报设计中，我们往往把注意力集中在图形、文字等形象要素上，而忽视了版面空间的空白运用。实际上，空白在版面中所占的比例、大小、位置等，直接影响作品的风格与品位。因此，从某种程度上来讲，版面中的空白与图形、文字具有同等的重要作用。

在海报设计中，恰当地运用空白，能够突出主体形象，使其更具有视觉冲击力。如果在一个版面上放置太多的信息元素，以致画面拥挤不堪，不仅会造成观众的视觉疲劳，使其产生窒息感，而且大大降低信息的传达性。因此，没有空白的版面，就没有美感可言。空白的多少对版面的意境也有决定性的影响。有道是："画留三分空，生气随之发。"空白留取得当，会使画面生动灵秀，给人以广阔的想象空间。白石老人画虾，寥寥数笔，几只活灵活现的小虾便跃然纸上，所谓"实则虚之，虚则实之"，画虾而不画水，画面之中大量留空，但让人觉得这就是水。画面空白与实处的经营布置，给人以无尽的联想，作品的境界也能得到升华。

画面上的空白与实体所占的面积大小，还要符合一定的比例关系。一般来说，如果画面上的空白处的总面积大于实体元素所占的面积，画面显得空灵、俊秀；如果实体元素所占的总面积大于空白，画面则稳重、充满张力；但如果两者在画面上的总面积相等，给人的感觉就显得呆板平庸了。中国传统绘画讲究"疏可走马，密不透风"，也就是说，在疏密的布局上走点儿极端，以强化观众的视觉感受、创造自己的风格。空白的取舍及空白与实处的比例变化，是版面布局创造性的重要手段，值得我们好好地研究和把握。

二、版面设计原理

版面编排离不开艺术表现，美的形式原理是规范形式美感的基本法则。我们根据海报设计中遇到的各种情况，归纳出几个适用的美学原理——对称、对比、均衡、调和、比例、韵律、渐变、变化与统一等来规划版面，把抽象美的观点及内涵做一个简单的阐述，并从中传达美的体验和感受。在实际运用中，它们并非单独存在的，而是相辅相成、互为因果，既对立又统一地共存于一个版面之中。

（一）对称

视觉上，以一个点或一条线为基准，上下或左右看起来相等的形体，我们称之为"对称"。"对称"具有相称、均齐、均整的意思。左右对称的形体向来被认为是安定且具有机能的。

中国的传统艺术，大多是讲究对称原则的。对称的图形具有单纯简洁的美感，以及静态的安定感，但易趋于单调、呆板。在现代海报设计上，对称原理的运用并不多见，

现代造型艺术也多朝着非对称方向发展。当然，在版面需要表达传统风格时，对称仍是较好的表现手段。一般来说，单纯的对称图形简单、大方；细密的对称图形能提升作品的质感。"对称"的表现形式包括线对称、点对称、感觉对称。

（二）对比

将相对的要素放置在一起比较，而形成两种抗拒的紧张状态，称为"对比"。造成相互排斥的要素，称"对比要素"。对比现象的强弱与否，依赖对比要素的配置关系。一般而言，不同的要素结合在一起，彼此刺激，会产生对比的现象，这使得强者更强、弱者更弱、大者更大、小者更小。所以通过对比的关系就可以增强个别要素所具有的特性，形成极具张力的视觉表现。对比的表现形式包括大小对比、形状对比、明暗对比、位置对比、质感对比等。

（三）均衡

均衡就是指两股力量相互保持，也就是说把两种以上的构成要素均匀地配置在一个基础的支点上，以保持力学上的平衡而达到安定的状态。在平面造型秩序中，均衡是极其重要的一项。由于平面作品并不是真正讲究实际的重量关系，所以"均衡"一词在海报设计中，应当属于视觉的均衡。这和力学的均衡、数学的均衡以及其他学科中所讲的"平均"是不一样的。均衡还分为对称均衡和非对称均衡两种。在海报中运用均衡的设计手法，着眼点应在于如何求得视觉上的安定与心理上的平衡。例如，图形、文字、色彩在平面中所具有的大小、重量、明暗、强弱等特征，保持平衡状态，才会令人产生安定的感觉。

（四）调和

当两种构成要素共同存在时，若特征差距过大，会造成"对比"；若两种构成要素相近，则对比刺激变小，可能产生共同秩序使两者达到调和的状态。调和在视觉上可使我们产生美感。因此，调和的原理一直是人们关心的课题。为了达到调和，各要素间的统一是必要的，如色相的配合、明度的配合等，都能产生调和的效果。在造型上，如线的粗细与形状的大小均会影响调和。当版面空间中有太多造型元素的时候，就容易使画面产生混乱。要调和这种现象，最好加上一些在现有元素间可以沟通的元素，使画面具有整体统一与调和的感觉。

（五）比例

在平面造型中所谓的"比例"是指长度或面积这类可以度量的数据之间的一种比率，它描述的是部分与部分，或部分与总体之间的关系。在人类的历史中，比例一直被运用在建筑、家具、工艺品以及绘画上。尤其是在古希腊、古罗马的建筑设计中，比例被视为美的象征。古代的学者将几个理想的比例公式化，进而演化成为设计的重要基本原理，以便求得统一而又富于变化的艺术效果。其中最重要的比例就是"黄金

分割比"。古希腊人认为"黄金分割比"是最完美的比例而将其广泛应用于造型中。它的基本方法是把一条线分割成大小两段，小线段与大线段之长度比等于大线段与线段总长之比，其数值通常近似认为是 0.618。这种比例分割方法就是"黄金分割法"。长度比、宽度比、面积比等，能与其他造型要素产生同样的功能，表现极佳的意象，因此，使用适当的比例是很重要的。

（六）韵律

凡是规则的或不规则的反复排列，或属于周期性、渐变性的现象，就会产生韵律感。它是既有抑扬顿挫而又有统一感的视觉形象。不一定要用同一形状的东西，只要印象强烈就可以了。三次到四次的出现就能产生轻松的律动感。有时候，只反复使用两次具有相同特征的形状，就会产生韵律感。版面中字、行重复，同种字体相似笔画的重复，图形的重复或相似，种种同类视觉要素变化交替地重复等，都能产生美的节奏和韵律。

（七）渐变

渐变就是逐渐地改变，其有一定的秩序与规律。渐变除形状渐变外，还有大小渐变、色彩渐变、位置渐变和方向渐变等，均可单独或混合运用。任何构成元素之渐变，都有其开始与终结。例如形状海报，可以从某一形状开始，逐渐变化成为另一形状，或由另一形状又逐步回复到某一形状。无论是开始或终结，在渐变的设计中均可成为设计上的焦点，有节奏、有规律地变化。渐变的快慢程度可按主题的需要进行调整，使其具有透视感和空间感。

（八）变化与统一

变化与统一是形式美的总法则，是对比与协调在版面构成上的应用。两者完美结合，是版面构成最根本的要求，也是艺术表现力的基本因素之一。变化是一种智慧、想象的表现，是强调多种因素的差异性方面，对比造成视觉上的跳跃，有变化才会使人感兴趣。统一则是强调物质和形式中各种因素一致性方面，最能使版面达到统一的方法是保持版面的构成要素少一些，而组合的形式却更丰富些。统一的手法可借助平衡、调和、秩序等形式法则。

 技能训练要求

1. 寻找并分析海报中存在的构图原理与版面原理。
2. 以不同的海报构图原理与版面原理设计海报。

第四节　海报与色彩

一、色彩的概念与特性

色彩是能引起我们共同的审美愉悦、最为敏感的形式要素。色彩是最有表现力的要素之一，因为它的性质直接影响人们的感情。丰富多样的颜色可以分成两个大类，即有彩色系和无彩色系。有彩色系的颜色具有三个基本特性：色相、纯度（也称彩度、饱和度）、明度。它们在色彩学上也称为色彩的三大要素或色彩的三属性。饱和度为0的颜色为无彩色系。

在再现艺术中，色彩真实再现对象，创造幻觉空间的效果。色彩研究以科学事实为基础，要求精准和明晰的系统性，人们将考察色彩关系的这些基本特征，看看它们怎样帮助艺术作品的题材创造形式和意义。

（一）色相

色相是有彩色系的最大特征。所谓色相是指能够比较确切地表示某种色别的名称。如玫瑰红、橘黄、柠檬黄、钴蓝、群青、翠绿……从光学物理上讲，各种色相是由射入人眼的光线的光谱成分决定的。对于单色光来说，色相的面貌完全取决于该光线的频率；对于混合色光来说，色相的面貌则取决于各种频率光线的相对量。物体的颜色是由光源的光谱成分和物体表面反射（或透射）的特性决定的。色相环如图2-8所示。

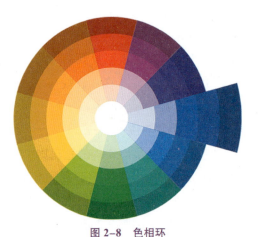

图2-8　色相环

（资料来源：色相配色[EB/OL]．（2022-05-31）．https://baike.baidu.com/item/%E8%89%B2%E7%9B%B8%E9%85%8D%E8%89%B2/5535385．）

（二）纯度

色彩的纯度是指色彩的纯净程度，它表示颜色所含有色成分的比例。含有色彩成分的比例越大，则色彩的纯度越高；含有色彩成分的比例越小，则色彩的纯度也越低。可见光谱的各种单色光是最纯的颜色，为极限纯度。当一种颜色掺入黑、白或其他色彩时，纯度就产生变化。当掺入的色彩达到很大的比例时，在眼睛看来，原来的颜色失去本来的光彩，而变成掺的颜色了。当然这并不等于说在这种被掺和的颜色里已经不存在原来的色素，而是大量地掺入其他色彩使得原来的色素被同化，人的眼睛已经无法感觉出来了。

有色物体色彩的纯度与物体的表面结构有关。如果物体表面粗糙，其漫反射作用将使色彩的纯度降低；如果物体表面光滑，那么全反射作用将使色彩比较鲜艳。纯度网格如图2-9所示。

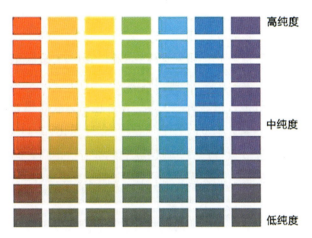

图2-9　纯度网格

（资料来源：美术基础 – 色彩的纯度 [EB/OL].（2020-07-12）. https://baijiahao.baidu.com/s?id=1671524167136030429&wfr=spider&for=pc.）

（三）明度

明度是指色彩的明亮程度。各种有色物体由于它们的反射光量的区别而产生颜色的明暗强弱。色彩的明度有两种情况：①同一色相不同明度。如同一颜色在强光照射下显得明亮，弱光照射下显得较灰暗模糊；同一颜色加黑或加白掺和以后也能产生各种不同的明暗层次。②各种颜色的不同明度。每一种纯色都有与其相应的明度。白色明度最高，黑色明度最低，红、灰、绿、蓝色为中间明度。色彩的明度变化往往影响到纯度，如红色加入黑色以后明度降低了，同时纯度也降低了；红色加白则明度提高了，纯度却降低了。明度网格如图2-10所示。

图2-10　明度网格

（资料来源：色彩的明度—明与暗、深与浅 [EB/OL].（2020-06-05）. https://www.sohu.com/a/399859643_120299761.）

有彩色系的色相、纯度和明度是不可分割的,应用时必须同时考虑这三个要素。

二、色彩原理与搭配

(一)色彩的冷、暖感

色彩本身并无冷暖的温度差别,是视觉色彩引起人们的心理联想,进而产生冷暖感觉的。

暖色:人们见到红、红橙、橙、黄橙、黄、棕等色后,会联想到太阳、火焰、热血等物象,产生温暖、热烈、豪放、危险等感觉,相关海报如图2-11所示。

冷色:人们见到绿、蓝、紫等色后,则会联想到天空、冰雪、海洋等物象,产生寒冷、开阔、理智、平静等感觉,相关海报如图2-12所示。

中性色:黑色、白色和灰色是中性色。

色彩的冷暖感觉,不仅表现在固定的色相上,而且在比较中还会显示其相对的倾向性。如同样表现天空的霞光,用玫红画早霞那种清新而偏冷的色彩,感觉很恰当,而描绘晚霞则需要暖感强的大红了。但如与橙色对比,前面两色又都加强了冷感倾向,相关海报如图2-13所示。

图2-11　暖色海报　　　　　图2-12　冷色海报　　　　　图2-13　中性色海报
(设计者:李雪妹)　　　　　(设计者:孙佳帆)　　　　　(设计者:黄静)

人们往往用不同的词汇表述色彩的冷暖感觉。

暖色——豪放、阳光、不透明、大的、扩大、热情、热烈、活泼、强性的、稠密的、深的、迫近的、重的、男性的、强烈的、干旱的、感情的、轰轰烈烈的等。

冷色——婉约、阴柔、透明、小的、缩小、凹陷的、镇静、冷静、文雅、弱性的、

稀薄的、淡的、开阔的、轻的、女性的、微弱的、水润的、理智的、梦幻的等。

黄绿、蓝、蓝绿等色,使人联想到草、树等植物,产生青春、生命、和平等感觉。紫、蓝紫等色使人联想到花卉、水晶等稀贵物品,故易产生高贵、梦幻的感觉。至于黄色,一般被认为是暖色,因为它使人联想起阳光、麦田等,但也有人视它为中性色,当然,同属黄色相,柠檬黄显然偏冷,而中黄则感觉偏暖。

(二)色彩的轻、重感

这主要与色彩的明度有关。明度高的色彩使人联想到蓝天、白云、彩霞及花卉,以及棉花、羊毛等,产生轻柔、飘浮、上升等感觉。明度低的色彩易使人联想到钢铁、大理石等物品,产生沉重、稳定、降落等感觉。此外,在相同明度下,暖色通常比冷色重一些,相关海报如图2-14、图2-15所示。

图2-14 轻感海报
(设计者:胡诗婷)

图2-15 重感海报
(设计者:李小倩)

(三)色彩的软、硬感

其感觉主要来自色彩的明度,但与纯度亦有一定的关系。纯度越低感觉越软,纯度越高则感觉越硬。纯度低的色彩有软感,中纯度的色彩也呈柔感,因为它们易使人联想起骆驼、狐狸、猫、狗等好多动物的皮毛,以及毛呢、绒织物等。高纯度的色彩都呈硬感,它们明度越低则硬感越明显。色相与色彩的软、硬感几乎无关,相关海报如图2-16、图2-17所示。

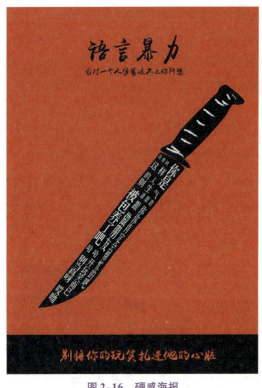
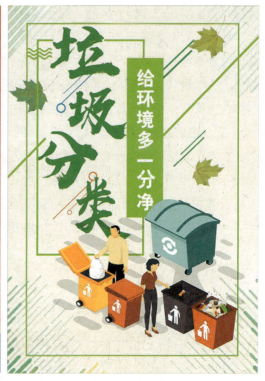

图 2-16　硬感海报　　　　　　图 2-17　软感海报
（设计者：朱宇燕）　　　　　　（设计者：蒋治英）

（四）色彩的前、后感

各种不同频率的色彩在人眼视网膜上的成像有前后。红、橙、黄等光频低的色在内侧成像，感觉比较迫近；绿、蓝、紫等光频高的色则在外侧成像，在同样距离内感觉就比较开阔。

实际上这是视错觉的一种现象，一般暖色、纯色、高明度色、浊色、强烈对比色、大面积色、集中色等有迫近感觉；相反，冷色、淡色、低明度色、清色、弱对比色、小面积色、分散色等有开阔感觉。

（五）色彩的大、小感

由于色彩有前后的感觉，不同频率的色彩在视网膜上成像的大小不同。暖色、高明度色等有扩大、膨胀感，看起来更大；冷色、低明度色等有显小、收缩感，看起来更小。

（六）色彩的鲜艳、质朴感

色彩的三要素对华丽及质朴感都有影响，其中纯度关系最大。明度高、纯度高、丰富、强对比的色彩感觉鲜艳、强烈。明度低、纯度低、单纯、弱对比的色彩感觉质朴、古雅。但无论何种色彩，如果带上配色，就能获得华丽的效果。

（七）色彩的兴奋、镇静感

暖色、丰富多彩色、强对比色感觉兴奋、活泼有朝气、轰轰烈烈，冷色感觉镇静、高远、开阔。其影响最明显的是色相，红、橙、黄等暖色给人以兴奋感，绿、蓝、紫等色使人感到镇静。灰色为中性色，没有这种感觉。纯度的关系也很大，高纯度鲜艳的颜色给人以兴奋感，低纯度柔和的颜色给人以镇静感。最后是明度，高明度、高纯度的色彩给人以兴奋感，低明度、低纯度的色彩给人以镇静感。

（八）颜色搭配原则

冷色+冷色；暖色+暖色；冷色+中间色。

暖色+中间色；中间色+中间色；纯色+纯色。

净色（纯色）+杂色；纯色+图案。

（九）红色

红色的频率最低，衍射性强。它易使人联想起太阳、火焰、热血、花卉等，感觉温暖、兴奋、活泼、热情、积极、豪放、轰轰烈烈、希望、忠诚、健康、充实、饱满、幸福等，红色是我国传统的喜庆色彩，但有时也被认为是血腥、原始、暴力、危险、卑俗的象征。红调海报如图2-18所示。

深红及带棕味的红给人感觉是庄严、稳重而又热情，常见于欢迎贵宾的场合。含白的高明度粉红色，则有柔美、甜蜜、梦幻、愉快、幸福、温雅的感觉，几乎成为女性的专用色彩。

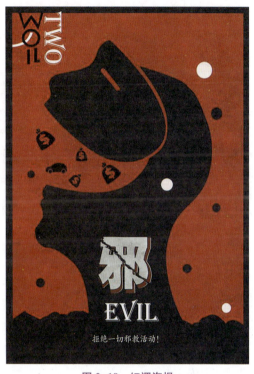

图2-18 红调海报
（设计者：孙晓静）

（十）橙色

橙与红同属暖色，具有红与黄之间的色性，它使人联想起火焰、火光、霞光、橙子等物象，是最温暖、响亮、令人激动的色彩之一，感觉活泼、跃动、炽热、温情、甜蜜、幸福等，但也有疑惑、嫉妒、伪诈等消极倾向性表情。橙调海报如图2-19所示。

含灰的橙呈咖啡色，含白的橙呈浅橙色，俗称血牙色，与橙色本身都是常用的甜美色彩，也是众多消费者特别是女性、儿童、青年喜爱的服装色彩。

（十一）黄色

黄色是所有颜色中最温暖的色彩之一，具有温暖、活泼、愉快、丰收、功名、成熟等印象。但黄色容易与他色相混，即易失去其原貌，故也有轻薄、不稳定、变化无常、冷淡等不良含义。黄调海报如图2-20所示。

图 2-19　橙调海报
（设计者：侯思晴）

图 2-20　黄调海报
（设计者：周慧艳）

含白的淡黄色给人感觉平和、温柔，含大量淡灰的米色或本白则是很好的休闲自然色，深黄色却另有一种高贵、庄严感。由于黄色极易使人想起许多水果的表皮，因此它能引起富有酸性的食欲感。黄色还被用作安全色，因为它有警戒作用，如室外作业的工作服颜色。

（十二）绿色

在大自然中，除了天空和江河、海洋，绿色所占的面积最大，草、叶植物，几乎到处可见，它象征生命、青春、和平、安详、新鲜等。绿色最适应人眼的注视，有消除疲劳、调节功能。黄绿带给人们春天的气息，颇受儿童及年轻人的欢迎。蓝绿、深绿是海洋、森林的色彩，有着灵动、开阔、睿智等含义。含灰的绿如土绿、橄榄绿、咸菜绿、墨绿等色彩，给人以成熟、老练的感觉，是人们广泛选用及军、警规定的服色。绿调海报如图 2-21 所示。

图 2-21　绿调海报
（设计者：文珺）

(十三)蓝色

与红、橙色相反,蓝色是典型的冷色调,表示宁静、冷淡、敏捷、理智、高深、透明等含义,随着人类对太空事业的不断开发,它又有了象征高科技的强烈现代感。

蓝色系明朗而富有青春朝气,为年轻人所钟爱,但也有不够成熟的感觉。藏蓝色系冷静理智,为中年人普遍喜爱的色彩。其中略带暧昧的群青色,充满动人的深邃魅力,藏青则给人以大度、端庄印象。靛蓝、普蓝因在民间广泛应用,成了民族特色的象征。当然,蓝色也有其另一面的性格,如刻板、冷漠、忧郁、遥不可及等。蓝调海报如图2-22所示。

(十四)紫色

紫色具有梦幻、高贵、优美、庄重、奢华的气质,含浅白的淡紫或蓝紫色,却有着类似太空、宇宙色彩的优雅、梦幻、科技之时代感,为现代生活所广泛采用。紫调海报如图2-23所示。

图2-22 蓝调海报
(设计者:盛笑)

图2-23 紫调海报
(设计者:金慧)

(十五)黑色

黑色为无色相、无纯度之色,往往给人隐藏、沉静、神秘、严肃、庄重、含蓄的感觉,另外,也易让人产生悲哀、恐怖、不祥、沉默、消亡、罪恶等消极印象。尽管如此,黑色的组合适应性却极强,无论什么色彩,特别是鲜艳的纯色与其相配,都能取得赏心悦目的良好效果。但是黑色不能大面积使用,否则,不但其魅力大大减弱,还会产生压抑、阴沉的恐怖感。暗调海报如图2-24所示。

（十六）白色

白色给人的印象是洁净、光明、纯真、清白、朴素、卫生、恬静等。在它的衬托下，其他色彩会显得更艳丽、更开朗。多用白色可能产生平淡无味的单调、空虚之感。亮调海报如图2-25所示。

图2-24　暗调海报
（设计者：周建禄）

图2-25　亮调海报
（设计者：沈邱耀）

（十七）灰色

灰色是中性色，其突出的特征为柔和、细致、平稳、朴素、大方，它不像黑色与白色那样会明显影响其他的色彩。因此，灰色作为背景色彩非常理想。任何色彩都可以和灰色相混合，略有色相感的含灰色能给人以高雅、细腻、含蓄、稳重、精致、文明而有素养的感觉。当然滥用灰色也易暴露其乏味、寂寞、忧郁、无激情、无兴趣的一面。灰调海报如图2-26所示。

（十八）土褐色

含一定灰色的中、低明度各种色彩，如土红、土绿、熟褐、生褐、土黄、咖啡、咸菜、古铜、驼绒、茶褐等色，特征都显得不太强烈，其亲和性易与其他色彩配合，特

别是和鲜色相伴，效果更佳。土褐色易使人想起金秋的收获季节，故有成熟、谦让、丰富、随和之感。中低明度海报如图 2-27 所示。

图 2-26 灰调海报
（设计者：沈邱耀）

图 2-27 中低明度海报
（设计者：章乐蓉）

（十九）金属色

除了金、银等贵金属色以外，所有色彩带上金属色后，都有其华美的特色。金色富丽堂皇，象征荣华富贵、名誉、忠诚；银色雅致高贵，象征纯洁、信仰，比金色温和。它们与其他色彩都能配合，几乎达到"万能"的程度。金属色若小面积点缀，具有锦上添花、提神作用，大面积使用则会产生过于负面的影响，显得浮华而失去稳重感。金属色若巧妙使用、装饰得当，不但能起到画龙点睛的作用，还可产生强烈的高科技现代美感。最后是明度，高明度的色彩呈淡雅感，低明度、低纯度的色彩呈稳定感。

技能训练要求

以不同的色彩设计海报，感受不同色彩的设计体验。

第五节 海报风格与创意海报

一、海报风格

在海报设计中,风格作为画面的形象要素之一,具有传达情感的功能。因而,它必须具有视觉上的美感,从而给人以美的感受。海报的风格可以分为极简风格、抽象风格、矢量风格、绘画风格、3D(三维)风格等。

(一)极简风格

极简风格就是把所有组成画面的元素、色彩做简化处理,整个画面的内容较少,但是所表达的含义却深刻。整体构图倾向于简洁化,但具有简约而不简单的美感。极简风格海报如图 2-28 所示。

(二)抽象风格

抽象风格没有具体内容,而是运用点、线、面等绘画方式来表达感觉,是凭借幻想创造出的一种风格,也是一种较为夸张的形式。抽象风格一般不能用客观形态来定义。抽象风格海报如图 2-29 所示。

图 2-28 极简风格海报
(设计者:郭孟涵)

图 2-29 抽象风格海报
(设计者:胡璐瑶)

（三）矢量风格

矢量风格是一种以图形为设计原理的风格。它既可以简练地概括一个艺术形象，又具有抽象符号的意义，是一种很普遍的风格。矢量风格的画面图形体积较小，且图形不管放大还是缩小都不会导致画面失真。矢量风格海报如图2-30所示。

（四）绘画风格

绘画风格是指通过绘画形式展现在画面之上的视觉效果，绘画风格的元素能够表现海报设计的个性与特色，给人以轻盈而又富有人性的感觉。现如今，绘画风格的海报设计使用率越来越高，而且绘画元素常常是用来呈现创意的有效手段之一。

（五）3D风格

3D风格是指有三维形态，即具有立体效果的艺术风格。3D风格的海报设计具有丰富的色彩、光泽、肌理、材质等外观质感（图2-31）。而且3D风格的画面具有巧妙而错综复杂的内部结构和极具立体的外观形态。

图2-30 矢量风格海报
（设计者：庄思含）

图2-31 3D风格海报
（设计者：陈慧敏）

二、创意海报

如同其他设计类别一样,海报设计最重要的就是有一个好的创意。创意,是指独特而具创意性的主意,是设计师表现设计主题的独创性概念或新颖的构想。好的创意能够恰当地反映海报的主题,传达观念和思想,引起人们的关注和兴趣。一张没有创意的海报,无论其表现技巧如何高超,都是空洞、乏味、没有生命力的。

海报创意的原则有以下几个。

(一)原创性

设计贵在有原创的意念和形态,海报设计亦是如此。具有独特创意的海报能够在公众心中留下深刻的印象,也经得起时间的考验。原创可以是无中生有,也可以是推陈出新。

(二)震撼性

海报的媒体属性决定了海报是那种大张力的视觉作品。如何取得公众的注意与记忆,并使之留下持久的印象,取决于海报的创意是否独特、是否震撼人心。

(三)延展性

海报设计另一重要原则就是海报的创意是否具有可扩展的空间,即在同一个创意原则下面可否变换不同的创作手法,形成海报创意的系列化表现。

创意的追求是无止境的,它有待于做深入的研究和修改。这个过程贯穿于整个设计过程之中,从创意产生开始,到作品最终发布,创意的发展随着客观情况的变化不断调整,并逐步完善。

 技能训练要求

1. 寻找与区分不同的海报风格与创意海报。
2. 选择其中两种不同的海报风格进行海报设计。
3. 激发灵感,设计一张创意海报,并阐述设计想法。

海报招贴设计赏析

第三章
设计数字标志

知识导航

标志是一种具有象征性的符号,它以精练简洁的形象表达一定的含义,并借助人们的符号识别、联想等思维能力,传达特定的信息,属于VI设计重要的部分。标志设计是对图形的概括与凝练,以及整合提炼。

在标志设计开始之前,首先要对设计对象进行调查,为开拓新的标志设计提供各种依据。就像演员进入角色一样,全身心地投入设计环境之中。没有调查和测定,标志设计就没有科学性,也就不会有成功的设计。例如对于一个企业来说,测定的目的就是认清公司的现况,确保认知的准确性,寻找、形成一个适合本企业生存和发展的良好环境,为企业的标志设计提供一个依据。

在设计过程中,设计者应综合考虑客户、产品、技术、环境等多种因素,并对这些因素进行分析。

学习目标

1. 了解标志的创意构思的方法。
2. 了解标志的分类和设计的方式方法。
3. 了解标志设计的要求与流程。
4. 提升对标志设计的审美能力、标志制作实践能力。

知识目标

1. 了解标志设计的概念。
2. 了解标志的类型。
3. 标志设计的原则。

技能目标

1. 掌握标志设计的基本操作。
2. 对标志有全面的认识和了解，并通过分类收集典型标志，使学生理解什么是好的标志，并懂得设计标志应从哪几个方面入手。
3. 熟知标志的象征意义，收集认识生活中的标志及其表现形式。

思政目标

引导学生正确、客观地分析中国传统文化与世界传统文化类型的标志，使之在设计过程中懂得运用中国元素。树立正确的世界观，将专业学习和地方发展相结合。

思维导图

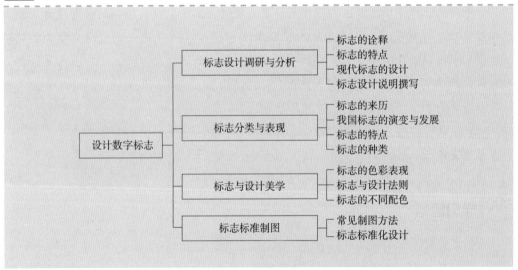

教学重点

识别标志的含义，了解标志在生活中的作用，能够进行校园标志的设计。

教学难点

标志的设计符合主题、简洁、准确、个性鲜明。

第一节　标志设计调研与分析

一、标志的诠释

做好一套完备的标志设计后，如何准确而生动地描述、表达你的创意，成为传递你创意的重要部分。释义，这座通往受众内心的桥梁，怎样诠释才最好？

这里首先提炼四点。

（1）应该先从标志的设计思路说起。

（2）从标志所象征的意义入手。

（3）对图案的描述。

（4）要说明该标志与其机构的文化是否吻合。

我们来分析一下中华老字号。该品牌的背景是，作为全国"振兴老字号工程"的一项重要内容，商务部对中华老字号现状进行普查，开展"中华老字号"的认定工作，进一步提升老字号品牌的社会影响力和市场竞争力，扶持老字号企业创新发展，充分发挥老字号的品牌和文化优势。

品牌面临挑战过程中，新标志应更能体现权威性、历史性和商业性，尤其是其在中国商业文化中占有一个很高的地位，如何让这几点有机地结合，修改标志并不比设计一个新的标志更加简单和容易。要在原有标志不变的基础上提炼出精华，然后加入更新、更好的具有文化品位的元素，使其更具有本源性与创造性。

设计理念是将图形外轮廓依据中国印章造型进行深化，图形由两个汉字"字""号"巧妙地组成，"字号"图形贴切地表达出中华老字号的意义。"字""号"紧密结合、自成一体，显示出中华文化的博大精深，也预示着传统文化在现代社会的旺盛活力（图3-1）。

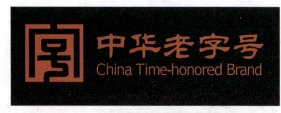

图3-1　中国老字号标志首选标准组合

用金石篆刻的手法也显示出老字号的历史感，突出其久远悠长的韵味和时间积淀（图3-2、图3-3）。

"字号"图形上下融会贯通，体现出了商业流通与老字号共同影响

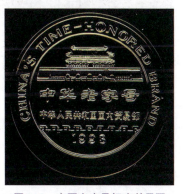

图3-2　中国老字号可选标志组合一　　图3-3　中国老字号标志效果图

发展的美好前景。新的标志的笔画更加流畅，并且笔画加粗，原有的标志较柔弱，加粗后增强了力量感、历史沧桑感和稳重感；原有外框为很规整的正方形，调整后为篆刻的形式，带有浓烈的金石和印章的味道；笔触调整得更加斑驳，进一步强调了"中华老字号"的文化味道与历史悠久的特征（图3-4~图3-6）。

图3-4　中国老字号可选标志组合二　　图3-5　中国老字号可选标志组合三　　图3-6　中国老字号可选标志组合四

有着300多年历史的杭州"方回春堂"，是中国最古老的国药馆之一。清顺治六年（1649），钱塘籍人士方清怡创办了国药号"方回春堂"。方清怡出身于中医药世家，精通药理，悉心研究明代万历年间杭城名医吴元溟的《痘科切要》《儿科方要》，常以家传秘方研制丸药，使沉疴久病之人得以康复（图3-7、图3-8）。

图3-7　方回春堂标志一　　　　　　　　　　　　图3-8　方回春堂标志二

杭州的清河坊街是老字号聚集之地，许多著名的中医药馆都耸立于此，这些中医药馆经历百年风雨依然屹立不倒，默默地向世人展示自己的荣耀和沧桑。方回春堂（原名回春堂）就是其中之一。高门墙，大门脸儿，金字招牌——方回春堂，药香扑鼻。走进方回春堂的大门，站在大堂之中，古色古香的摆设和高大的青砖石门，木结构的小楼，深长而又窄小的楼梯，让人怀疑自己回到了古代。

浙江古越龙山绍兴酒股份有限公司系由中国绍兴黄酒集团有限公司独家发起、采用募集方式设立的股份有限公司。龙山品牌取材于2 500多年前越王勾践"卧薪尝胆、箪

醪劳师"之典故。"龙山",即卧龙山,越国都城王宫所在地,以"古越龙山"名酒而史渊深远。且越王勾践卧薪尝胆、箪醪劳师之故事传古昭今,后起者未忘斯义,敢以先人之精神创建宏业,以酒明志、奋发为之(图3-9)。

图3-9 古越龙山标志

创始于1743年的会稽山绍兴酒股份有限公司自东浦发家,经过280个春秋的风风雨雨和几代会稽山人的艰苦创业,终于如长空之鹰搏击鹏程,成为中国黄酒行业一颗璀璨的明珠。

会稽山人秉承诚信、敬业、合作、创新的价值观。"诚实做人,用心酿酒,追求卓越"是会稽山的企业精神,会稽山人一直以为,酒品如人品,只有具备了诚实的人品,才能酿得精良的酒品(图3-10、图3-11)。

图3-10 会稽山绍兴酒标志　　　　　图3-11 会稽山绍兴酒酒瓶

二、标志的特点

标志设计是一种表象与表意综合,文字与图案结合的设计,兼具文字与图案的属性,但相关属性的影响力相对弱化。为了不同的对象取向,制作偏图案或偏文字的

49

LOGO，会在表达上产生较大的差异。如只对印刷字体做简单修饰，或把文字变成一种装饰造型让大家去猜，能够直接将被标识体的印象透过文字造型让读者理解；文字变成造型后，较易使观者留下深刻印象与记忆；标志设计有助于人们对企业进行全面了解，包括市场分析、经营策略以及企业领导人所反映的意愿，这都是标志设计开发的重要依据和基础，强调标志的视觉性。

我们再来看一个标志与其品牌，对外援建标志，其设计背景是中国开展对外援助工作 70 多年来，在广大受援国援建了多个公共设施项目，包括会议大厦、体育场馆、学校、医院等标志性项目多个，在国际社会产生了良好的影响。标志设计要彰显中国政府对外援助形象，进一步扩大对外援助效果。

在标志设计过程中要注意将援外建筑物标志作为中国政府对外援助的标志，具有很强的权威性和严肃性，对外代表中国政府形象。标志设计具有鲜明的中国特色和浓郁的中国文化底蕴，代表吉祥、友好，体现中国对外援助真诚、无私、友谊、和谐、繁荣、发展等理念。

该标志整体富有动感，线条贯通、柔和，如同道路、桥梁一样四通八达，象征着中国与世界的友谊之桥。其颜色采用我国国旗的主颜色"红色"，纯正、醒目、大气，可以广泛用于各种背景。

三、现代标志的设计

（1）One Leaf，顾名思义，即一片树叶。以此为轴线，就呈现出了图 3-12 所示简洁巧妙的画面。

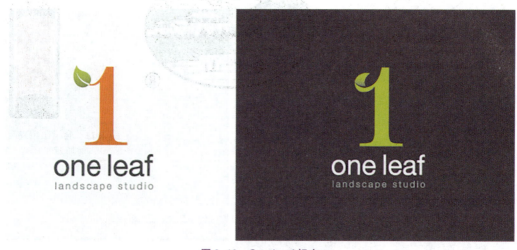

图 3-12　One Leaf 标志

（2）透明的运用在 Logo 设计中是慎而又慎的，不过随着打印技术的改进，已经没有理由限制这种技法的使用了。设计师用不同色彩的玻璃碗进行简单堆砌，且呈现不规则倾斜，这恰恰抓住了玻璃手工艺的特点（图3-13）。

（3）图 3-14 所示的中国铁路标志是工人二字的变化组合，图形下部是铁路钢轨截面"工"字形；上部是火车轮闸瓦"人"字形，表达含义为"新中国铁路是人民铁路"。从视觉抽象角度来看，其好像蒸汽机车火车头径直驶来，视觉冲击力极强。这个标志使人过目不忘，是世界百年来顶级优秀标志之一。

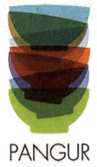

图 3-13　Pangur 手工玻璃制造商标志

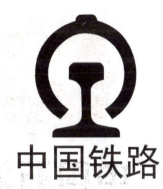

图 3-14　中国铁路标志

（4）图 3-15 所示中国银行标志是中国圆形古钱币造型，是 1980 年由中国香港标志设计大师靳埭强设计的。这个标志图形中间是"中"字形，代表"中国"的含义，图形为圆形代表环球。标志象征中国银行辐射全球、服务全球。这个标志设计影响了中国的银行界和金融界的标志设计。

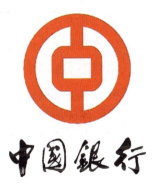

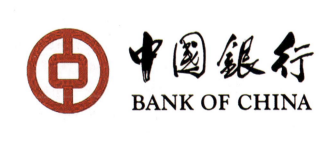

图 3-15　中国银行标志

（5）中国石油标志为红、黄两色构成的十等分宝石花图形（图 3-16）。红色和黄色，取中国国旗基本色，并体现石油和天然气的行业特点。该标志整体呈圆形，寓意中国石油全球化、国际化的发展战略。十等分的花瓣图形，象征中国石油多项主营业

务的集合。红色基底凸显方形一角，不仅体现中国石油的基础深厚，而且还寓意中国石油无限的凝聚力与创造力。外观呈花朵状，体现了中国石油注重环境，创造能源与环境和谐的社会责任。标志的中心太阳初升、光芒四射，象征着中国石油朝气蓬勃、前程似锦。这个标志，图形蕴含天圆地方；十瓣花形的"十"含义，打破了传统九为最大数的理念，"十"为纵横天地的寓意，象征着这是世界东方大国企业的标志，气度非凡（图3-17）。

图3-16 中国石油标志组合一

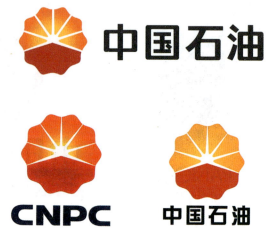

图3-17 中国石油标志组合二

四、标志设计说明撰写

 标志设计说明文字描述过程中要言简意赅地反映设计者和其作品的意图和含意，且要文笔流畅、语词生辉，凭借短短的数十字或数百字的介绍，使读者很快认识标志并产生共鸣。标志设计说明针对品牌或企业有自己惯用的词汇，它们涉及品牌或企业理念、行业特质、设计术语、美学、吉祥用语等方面，以及品牌或企业形象设计，因而词汇在释文中有着举足轻重的作用，以求达到向受众传递企业或产品优势属性的良性信息。标志设计说明可以从标志创意元素寓意、图像造型寓意、使用的色彩范围以及整体感觉统一性去撰写。

 标志设计说明诠释创意理念，从设计标志的设计思路说起，从标志所象征的意义入手；图案的描述，要说明该标志与其机构的文化是吻合的。

 在标志设计与思维过程中，并不仅仅是单纯的动脑过程，草图绘制也不是随意的，好的创意需要通过对前面项目产品调研结果进行总结与分析，梳理出设计的关键词。草图方案的设计是对关键词进行积累与提炼的过程，一个成功的设计作品往往并非一

击中的，而是通过草图方案的不断调整、梳理所形成的，我们在草图的绘制过程中应当循序渐进、有步骤地展开设计。

（1）越州首届消费购物节标志（图3-18）围绕主题展开，构思与消费密切相关的4个图形——酒杯、裙子、自行车、乐器，以明快色彩组成购物袋的外形，Logo由线条到块面的过渡，体现要有吃、穿、健康、休闲娱乐"消费线"的积极发展，才能汇织成整个越州"经济面"的繁荣，才能进一步拉动民众来消费。

（2）玩具图书馆标志（图3-19）以"五彩童年"为创意基点，红、橙、蓝、绿、紫为基本色，圆环和七巧板组成的人为基本型，同时采用Children's Potential To Be Motivated的首字母设计而成。丰富的色块展现出孩子的天真与活泼。而代表小孩五彩童年的五个色块让圆环具有了动态美，使得Logo更具有观赏性。标志内部是由七巧板拼接组成的孩子的形状，重点突出了本次活动面对的主体对象。"C.P.M."是英文的缩写，即儿童潜能发展，是儿童玩具图书馆的核心教育理念。标志整体生动形象、装饰性强，有较强的视觉冲击力。

图3-18　越州首届消费购物节标志
（设计者：张霖峰等）

图3-19　玩具图书馆标志
（设计者：张寅钰等）

（3）手造协会标志（图3-20）由图形和中英文组成，整体简洁大方但又寓意深刻，设计理念源于社交微笑手。手造通过手工作品传达自己的思想，带给人们快乐与满足，强调创造力和能动性创意促进社会的发展。

图3-21～图3-29为各种品牌标志设计。

图3-20　手造协会标志
（设计者：金思吕）

图3-21　梦想越州·创意青春体验推广活动标志
（设计者：黄盈茗等）

图3-22　"空气趴"体验节活动标志习作
（设计者：王霞等）

图3-23　友趣手工纸艺馆标志习作
（设计者：王雯吉等）

图3-24　赣绣"锦画"品牌标志习作
（设计者：吕欣煜等）

图3-25　"遇见归宿"品牌的标志习作
（设计者：李婧等）

图3-26　时光当铺品牌标志习作
（设计者：徐敏等）

图3-27　城南故事糖果品牌视觉设计习作
（设计者：郑昱婷等）

图 3-28 禅居文化生活体验周标志习作
（设计者：丁炜青等）

图 3-29 寻找记忆中的年味活动标志习作
（设计者：傅丹斐等）

技能训练要求

1. 收集生活中非商用类型标志中的公共信息标志、制图用标志、操作用标志。与商业类型的标志相比，分析该类型的标志有什么特点。

2. 找出数个你认为最优秀的知名标志，用标志的设计原则进行文字评价。

3. 设计一个品牌、活动或学校社团的标志。

第二节　标志分类与表现

一、标志的来历

标志的来历，可以追溯到上古时代的"图腾"。那时每个氏族和部落都选用一种其认为与自己有特别神秘关系的自然物象作为本氏族和部落的特殊标记。如女娲氏族以蛇为图腾，夏禹的祖先以黄熊为图腾，还有的以太阳、月亮、乌鸦为图腾。最初人们将图腾刻在居住的洞穴和劳动工具上，后来就将其作为战争和祭祀的标志，成为族旗、族徽。国家产生以后，其又演变成国旗、国徽。

标志是一种用文字或图形来表达某一事物的符号，标志起源于原始的符号、象形文字、图腾、族徽等。标志是图形——带有一定寓意和内涵，是符号——带有很强的象征意义。标志最早的作用与文字产生之前原始社会"先民结绳以明事"的作用是一致的。所以标志是桥梁——超越语言文化，极为直接的沟通方式。

二、我国标志的演变与发展

标志的起源是与中华民族吉祥文化的历史紧密相关的,可以说,原始社会中部族的图腾、手工艺品及其物品上的符号和记号是标志形成的萌芽。

我国的原始社会经历了一个漫长的时期,当时人们认为自然界的一切事物如日、月、水、雨、树、木、动物等都存在着灵魂,这便是通常所说的"万物生灵论"的观念。因此,各原始部落都以自然界的某一物为自己信仰和崇拜的对象。这种受原始部落所崇拜的对象后来被称作"图腾"。他们还认为自己的祖先是由图腾对象转变而来的。图腾在当时成了一种不可侵犯而又具有维护部落兴旺能力的"神灵"。把这种"神灵"用某一种具体的形象描绘作为一种象征时,图腾标志便产生了,当原始人会生产一些简单的生活用具时,他们就开始在自己制造的器物上做一个简单的记号或符号,其中有些符号可能属于图腾标志在某一物上的应用。

朱狄在《艺术的起源》一书中指出西安半坡等遗址出土的彩陶钵口沿上刻有各种各样的符号50来个,它们可能代表不同意义的记事符号。这些符号有的是陶器未烧以前就刻下的,有的则是陶器烧成后甚至是使用一段时间后才刻下的,有人推测可能是某一氏族或器物创造者的专门记号。

封建社会商品贸易往来频繁,也促使标志发展初步繁荣,这一时期的标志大多是以文字的形式出现的。例如,秦汉时期的印章印记,出现在瓷器上的官窑标记,还有一些商铺的标记等。我国标志设计逐渐完善的阶段是在公元960—1279年。鸦片战争以后,我国商品标志发展紊乱,出现了一些较为理想的品牌标志并且沿用至今,如"冠生园""同仁堂"(图3-30)等。

图3-30 同仁堂标志

随着社会经济的繁荣发展,商品的流通也变得更加频繁和广泛。到了唐代,国家的政治、经济、文化、艺术都达到了一个鼎盛时期,社会生产力逐渐提高,导致相似行业竞争日益激烈。制造商和销售商为了宣传自家产品,同时防止产品被仿制,就需要在产品本身或包装上增添一个"属性符号",用以区分于其他同类产品,由此产品标志得到普遍应用。

新中国成立至改革开放前,先后涌现出一批优秀标志,如永久牌自行车标志

（图 3-31）、英雄牌钢笔标志等，这些标志都沿用至今。改革开放以后，我国经济发展迅猛，标志也走上了健康的发展道路。

图 3-31　永久牌自行车商标和上海自行车厂标志

中华牙膏创立于 1954 年，原属上海牙膏厂。1994 年，上海牙膏厂以租赁的形式将中华牙膏经营权卖给了欧洲零售巨头联合利华（Unilever）。该企业全面升级中华牙膏品牌形象，推出了全新的 LOGO 和产品包装。原来代表微笑的弧线变成了笔直的横线，品牌口号变成了"守护中华口腔健康"。新设计的"中华"二字倾斜幅度减小，字体笔画更加清晰协调。字标右上角的华表和天安门图标中的蓝色华表改成了统一的红色。字标上角的华表和天安门图标中的华表，是该品牌继承下来的一个重要视觉符号（图 3-32）。

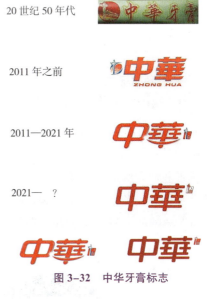

图 3-32　中华牙膏标志

三、标志的特点

（一）可识别性

识别性是标志的重要功能之一。市场经济体制下，竞争不断加剧，公众面对的信息纷繁复杂，各种 Logo 更是数不胜数，只有特点鲜明、容易辨认和记忆、含义深刻、造型优美的标志，才能在同业中突显出来。通过独特的标志设计，会展活动、产品或服务能够区别于其他会展活动、产品或服务，使受众对其留下深刻印象。

(二)引领性

标志是活动视觉传达要素的核心,也是活动开展信息传播的主导力量。在视觉识别系统中,标志的造型、色彩、应用方式,直接决定了其他识别要素的形式,其他要素的建立,都是以标志为中心而展开的。标志的领导地位是会展活动经营理念的集中体现,贯穿于所有的经营活动中,具有权威性的领导作用。

(三)一致性

标志代表着活动的经营理念、文化特色、价值取向,反映活动的产业特点、经营思路,是活动精神的具体象征。大众对活动标志的认同等同于对会展活动的认同,标志不能脱离活动的实际情况,违背活动宗旨、只做表面形式工作的标志,便失去了本身的意义,甚至对活动形象造成负面影响。

(四)覆盖性

随着活动的经营和活动信息的不断传播,标志的内涵日渐丰富,活动的经营、广告宣传、文化建设、公益活动都会被大众接受,并通过对标志符号的记忆将其刻画在脑海中,经过日积月累,当大众再次见到标志时,就会联想到曾经购买的产品、曾经受到的服务。标志将活动与大众联系起来,成为连接活动与大众的桥梁。

四、标志的种类

(一)图文标志

图文标志是将组织名称、象征性图案等信息组织到徽章图形中的标志类型,其中的文字、图案等各元素密不可分。其更强调品牌的文化传承与历史,强调文化内涵,而非强调差异化识别。图文结合标志设计的图形部分并不追求独立完整性,而是追求图形与文字融合所产生的视觉整体性,画龙点睛。图文结合标志是现代品牌识别设计发展而来的重要类型,文字作为视觉主体有利于品牌名称的呼叫与记忆,图形元素则可以加强品牌的差异化识别与业务联想,规避了独立图形难以被记忆并与呼叫建立联系的缺点。图文标志设计作品如图3-33、图3-34所示。

图3-33 中国环境标志设计

图3-34 杭州地铁标志

（二）字体类标志

字体类标志是一种以显示字的形体为主要特征的标志图像形式。它一般分为文字标志、字母标志、数字标志。

（1）文字标志。当今世界上使用的文字中，汉字是表形和表意文字的典范，现用汉字是从甲骨文、金文演变而来的，在形体上逐渐由图形变为笔画、象形变为象征、复杂变为简洁；在造字原则上从表形、表意到形声，发展成为音、形、意三位一体的文字系统。汉字具有很强的符号感和高度的艺术造型价值，如鲁迅先生评述汉字有三美：意美以感心，音美以感耳，形美以感目。随着时代的发展，从信息化、视觉化、艺术化的视角审视，汉字无疑是一种有巨大生命力和感染力的设计元素。

文字标志设计的目标是在保持品牌名最大化的前提下，使用抽象图形对整个标志进行视觉符号化的加强，突出名称呼叫，很少使用图案。文字标志设计既保留了品牌名称的商业化特点，同时图形化的外轮廓增加了标志整体的识别度，是综合优点较多的标志类型，尤其是在产品印刷包装上表现突出。这一标志形态有很强的大众消费气息。

文字形象可变得情境化、视觉化，强化语言效果，成为更具有某种特质和倾向性的视觉符号。字体设计最基本的准则是，在追求字体变化的同时要便于识别。文字标志是指使用中文名称的字体样式的设计。想要简单明了的名字，文字标志的实际效果很好。再与优质的排版设计紧密结合，这一文字标志造就了更高的品牌识别度。例如：故宫博物院标志（图3-35）使用汉字"宫"作为设计元素，"宫"字的两个"口"，正好符合紫禁城"前朝后寝"的建筑理念。"宫"字的下边不封口，寓意故宫博物院是开放的，同时拥有吉祥如意、文化源远流长等含义。图3-36、图3-37分别为广东省博物馆标志和浙江震元股份有限公司标志。

图3-35　故宫博物院标志　　图3-36　广东省博物馆标志　　图3-37　浙江震元股份有限公司标志

（2）字母标志。字母标志根据名称的英文首字母或者是汉语拼音首字母完成品牌设计，通过简化名字过长的问题，合理地降低品牌识别与记忆的难度。字母标志的设计重点集中于字体的重塑，字体的塑形要符合企业的内在属性，并且有一定的辨别度。另外，并不建议初创和尚未形成足够影响力和知名度的企业采用这种标志设计方法，

它会使消费者对你的简称所蕴含的内容不知所云，反而加大了消费者的识别和记忆难度。字母标志具有言简意赅、形态多样等优势，在标志设计中，得到了广泛应用。字母标志一般采取字母组合和象形图形相结合等方式，其中字母组合又包括全称字母组合、单一字母组合、字母缩写组合等形式。字母标志如图3-38、图3-39所示。

图3-38　比亚迪汽车标志

图3-39　小米科技有限责任公司标志

（3）数字标志。数字是世界通用的字符。数字标志由阿拉伯数字构成，采用阿拉伯数字Logo设计（图3-40），便于在世界各地流通。但由于阿拉伯数字太少，相比之下，数字标志还是有一定局限性。

（三）图案图形标志

图案图形标志是最常见的标志类型。其并非只有图形没有文字，只是追求图形的独立性与完整性，并可以作为品牌形象Logo脱离品牌名称单独使用。独立图形标志为品牌的产品联想和体验感提供了更好的可能，同时，不同的图文组合关系可以让标志更灵活地被使用。

（1）具象自然形。具象自然形是直接利用具有代表性的物象来表达含义。这种手法直接明确且一目了然，便于迅速理解和记忆。如表现教育行业的标志以书为形象、表现铁路运输业的标志以火车头为形象等，常见的有人体造型的图形、动物造型的图形、花卉植物造型的图形、器物造型的图形等，如图3-41所示。

图3-40　三九企业集团标志

图3-41　神农架国家公园标志／正邦设计公司

（2）抽象几何形。抽象几何形是利用理性的、纯粹的点、线、面、体组成的抽象图形来表达含义。这种标志在造型效果上有较大的发挥余地，具有强烈的现代感和符号感。图3-42所示为中国体育彩票的标志，采用了非常抽象的线条表示，具有很强烈的符号感。注意：抽象几何形由于其意义表达不够直截了当，因而不像具象自然形那样易于被人们所理解，有时甚至会产生歧义，常见的有圆形、三角形、矩形等。

图3-42　中国体育彩票标志

（3）吉祥卡通形。吉祥卡通形一般五彩缤纷，是一个有趣可爱的卡通形象，卡通形象带给人的积极感能够让消费者更感亲切，因此卡通形象常常被作为一个企业的形象大使。这类标志是建立自身的品牌代言的好方法。吉祥卡通形的标志更加灵活，它可以根据不同的场所展现出不同的表情和表现形式，如图3-43～图3-45所示。

图3-43　天猫标志

图3-44　京东标志

图3-45 世界野生动物基金会标志

 技能训练要求

1. 收集生活中非商用类型标志中的公共信息标志、制图用标志、操作用标志。
2. 比较商业类型的标志,分析这些标志有什么特点。
3. 找出数个你认为最优秀的知名标志,用标志的设计原则进行文字评价。

第三节 标志与设计美学

一、标志的色彩表现

标志中的色彩可以将情感表现出来,影响人的视觉心理,使人产生一定的具象或抽象的联想,不同行业产品的特点都会有不同的色彩表现设计。颜色是非常重要的设计元素。它们不仅看起来很漂亮,而且营造出一种氛围。

(一)米色

米色是中性色,它包含着实用、保守和独立的寓意,它可能让人感到无聊和平淡,但是作为图形背景色来说是朴实的。米色作为背景色是非常合格的,它有助于人们最大限度地读懂设计内容(图3-46)。

图 3-46 米色明度

米色是介于驼色和白色之间的一种都市色彩,它具有驼色的优雅大气,但又比驼色多了几分清爽宜人;它具有白色的纯净浪漫,但又比白色多了几分温暖和高贵。在秋冬季这个最需要温暖的季节,暖暖的、柔柔的米色更具摩登的都市韵味,适合浅暖、暖亮、暖柔、柔暖、深暖、净暖、柔冷色彩穿着。

(二)蓝色

蓝色是比较流行的色彩,它代表着传递和平、宁静、协调、信任和信心,蓝色让人联想到辽阔的天空和深邃的大海,因此它能最大限度地发挥这类自然元素的视觉特性,让人感觉纯净和美好、宁静与广阔。

蓝色是红绿蓝三原色的一员,在最喜爱的颜色民意调查中,大部分人把蓝色评选为最喜欢的颜色。能获得如此高票的喜爱,是由于蓝色本身拥有最自由又最保守的双重性格,能迎合大多数人的口味;蓝色还给人美好的联想,如大海般包容,如天空般广阔,自由和理想等(图 3-47)。

图 3-47 蓝色明度

(三)黑色

黑色被广泛地认为是悲哀、严肃和压抑的颜色,但在积极方面它被认为是经历丰富和神秘的色彩。对于很多设计者来说,黑色是最有魅力的色彩(图 3-48)。

图 3-48　黑色不同的表现形式

（四）绿色

绿色会让人产生一种强烈的感情，有积极的，也有消极的。绿系色调非常丰富，关于绿色有很多色彩的名称：海绿色、祖母绿、草绿、苹果绿、森林绿、叶绿色、灰绿色、橄榄绿、淡绿色、松绿色以及苔绿色（图3-49）。

图 3-49　绿色明度

二、标志与设计法则

标志设计创意过程中应该遵循形式美法则，标志设计中形式和内容要统一。

（一）节奏韵律

在标志设计中，充分运用点、线、面、体、大小、方向、重心、色彩、黑白、肌理、明暗等要素，将其差别较强的元素组织在一起，加以对比、衬托，从而使标志个性鲜明、更具有识别性。中国电信的标志是以中国的"中"字及中国传统图案"回纹"为基础，整体造型质朴简约、线条流畅、富有动感。以中国电信的英文首个字母C的趋势线进行变化组合，似张开的双臂，又似充满活力的牛头和振翅飞翔的和平鸽，具有强烈的时代感和视觉冲击力（图3-50）。

（二）对比统一

对比设计需要两种以上的要素相互关系所显示的内容，在属性方面有很大差异，形成参照的现象时便产生了对比。对比是各种艺术形式中常用的基本技巧，能够使形态相互反衬，凸显对象个性鲜明、形象独特。必须有统一的要素将各部分协调起来，以避免对比的双方失去联系而丢失整体感。

（三）对称均衡

对称是一种特殊的复制，是子形与母形形成的一种镜式反映关系，以中轴或中心点为基线，两边图形等形等量，轴对称和中心对称是较为常见的两种形式，给人一种安定、庄严、稳定、安静、平和的感觉，并且有纯平面、简洁、井然、静态的均齐美。基于这些特点，对称在标志设计中常常被广泛应用（图3-51、图3-52）。

图3-50　中国电信标志

图3-51　千山木业标志

图3-52　华为标志

均衡包含均齐、平衡二者结合的含义，是视觉最基本的要求，也是标志造型最基本的形式原则，特征表现为重复性、旋转性和发射性，通过对象位置的不同变换，实现基本形多次复制，在视觉上达到强调、统一均衡之感。例如，中国人民银行标志，在重复的基础上使单形按照一定的角度和方向转动，表现为环状结构，营造一种以静演动的视觉冲击力（图3-53）。

图3-53　中国人民银行标志

（四）重复群化

重复在一个单体设计或活动中使用相同的字体和文本大小，或者使用色板找到可以在整个过程中使用的最喜欢的阴影，无论是在背景中、文本还是在边框和框架上。先确定一个基本形，使这个基本形多次反复出现，在整体上形成强烈的秩序和统一感，在心理上有平静安定之感，最终实现调和的美感

(图 3-54)。重复是一种以多取胜的方法，也是一种单纯的形式美。例如：奥运五环标志是五个颜色各异的圆形相互嵌套，给世人传递强烈的团结之感，号召全世界所有人手牵手一起迈向更高、更快、更强（图 3-55）。

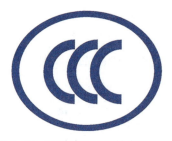

图 3-54　3C（中国强制性产品认证）认证标志

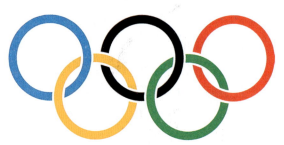

图 3-55　奥运五环标志

群化的设计手法是现代设计的一种特殊表现形式，可以说是重复和节奏的集合体，是标志设计常用的构成方法，它有别于基本的简单重复构成。

三、标志的不同配色

在标志设计中，视觉的角度方面不同的配色具有不同的代表性与说服力，可以所在行业的特征进行配色考虑，其色彩的选择应根据我们在生活中对于该行业的客观认知。

（一）文娱类

在设计文娱行业相关的标志时，为了让标志展现出愉悦且欢快的视觉氛围，我们可采用大量高纯度、高明度的色彩作为配色组合，其目的是突显企业以制造欢乐为主的行业特征，并力求以生动鲜活的视觉效果征服受众。

（二）商业类

商业泛指一些以盈利为目的的现代化行业类别。从色彩表现上来分析，其代表色相以无彩色与蓝系色彩为主，且色彩明度较低，以冷色调居多。采用这种配色组合的标志设计，通常传递出一种睿智、理性的视觉印象，展现出高端、稳重的企业形象。

（三）餐食类

所有色彩当中，最能激发人们食欲的要数红、橙、黄三种暖系色彩，且色彩的纯度越高，在视觉上就越诱人。因此，对于餐饮行业的标志配色，这三种色彩体系当属首选，但在实际配色中应注意对整体配色在视觉上进行调节，由于高纯度的暖色容易引起人们的视觉疲劳，因而我们可以考虑在配色中添加适量的无彩色作为缓冲。

（四）家居类

从家居行业的发展趋势来看，消费者对于家居用品的首要需求是以干净、整洁为

主。为了迎合受众的审美需要、给人们留下洁净的印象,在有关家居类标志的配色选择中,其色相以蓝色与白色为主。与此同时,要合理控制标志中的色彩种类,避免由过多色彩所引起的视觉混乱,从而给人们带来一种脏乱的心理暗示。

(五)医疗类

随着人们生活品质的日益提高,我们对于自身的健康也越来越看重,因此医疗行业迅猛发展。医疗行业的存在是为了治愈或预防人们的疾病,因此其配色以绿系色彩为主,绿色代表希望与生命,设计师希望借此给患者的心灵以抚慰。

(六)公共标志

公共标志是一种为人们的工作生活带来某种社会利益的符号,它的应用场景是各种公共场所,将引导或警示的信息内容用图形化的方式进行传达,具有鲜明的引导或警示作用,能方便人们的出行、交流。它是一种非商业行为的符号语言,存在于生活的各个角落,为人类社会造就了无形价值(图3-56~图3-59)。

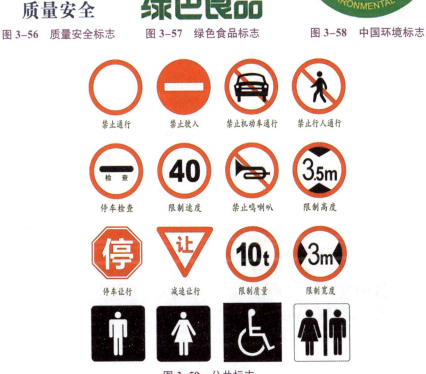

图3-56 质量安全标志　　图3-57 绿色食品标志　　图3-58 中国环境标志

图3-59 公共标志

> **技能训练要求**

1. 根据标志设计的种类展开优秀标志的收集。
2. 分析 3~5 个优秀标志的设计思路、颜色、使用含义。
3. 思考如何撰写标志设计说明。

第四节　标志标准制图

一、常见制图方法

为了保证标志制作的效率和标志今后应用的准确性，须针对日后应用的需要对标志进行精致化作业，其目的在于树立系统化、标准化等使用规范的权威，使各种应用设计的项目都能遵循规范应用标志。因为标志是企业的象征，是所有视觉传达要素的核心，所以标志的精致化作业就更显得不可缺少。

必须按照规范化的制图法正确标示标志的制图方法和详细的尺寸，并且制作出大小规格不同的样本将标志图形、线条规定成标准的尺寸，便于标志的复制和再现。常见的标准制图方法有格子制图法、圆弧制图法、比例制图法、对比法。

（一）格子制图法

标志格子通常由一种实际的方形网格做成，就像是使用的方格纸那样，但是标志网格的结构可以扩展到更多。格子制图法也称方格制图法。方格制图就是将图形与文字置于规整的正方形格子中，然后将标志图形整体的比例关系及定位线、基线通过数字定位在方格坐标中。在制作标志时，要严格遵循并以此为检查标准，从而确保标志图形快速完成，而且形状非常精确（图 3-60）。

知识点讲解
标志格子制图

图 3-60　格子制图法

方格制图只是显示标志的比例，一个方格为1A，或者1X，这些都是自己定的单位比例，整个标志各部分比例就可以在这种方格制图中显示出来，使得标志更加标准。

（二）圆弧制图法

圆弧制图法主要运用于有弧度设计的标志，通常标志中有弧度的曲线地方默认都是经过正圆弧段切割而成的，需要使用圆规和量角器，标示出各自正确的位置和圆弧的数值，确保标志设计的规范和准确（图3-61）。

图 3-61　圆弧制图法

（三）比例制图法

比例制图法适用于视觉元素较多的标志，设计者必须处理好画面中各元素间的比例关系，其目的在于防止标志变形或出现不规整的局部细节。设计者往往通过精确的尺度来规划标志中图形、文字的空间位置，确保标志与标准字之间维持适宜的比例关系（图3-62）。

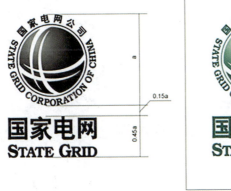

图 3-62　比例制图法

（四）对比法

对比法就是把两种不同的事物或情形做对照，相互比较。如直线和曲线的对比，可更加显示出直线的刚强、坚硬、明确、简朴和曲线的柔和、流畅、活泼、亲切。对比法可强调同一种造型要素中相对立的两部分之间的差异性。

二、标志标准化设计

标志的使用非常广泛，大至几十米的户外广告，小至几厘米的名片，甚至有更小的应用，设计师必须考虑标志的适应性和组合规范，从而确保标志在不同应用范围中的准确性和一贯性。有了标准制图，在制作和施工时，即使对象、材料、时间、空间、人手不一，也能准确无误地制作出标准字来，达到统一性、标准化的识别目的。

标志是企业品牌的象征，是形象要素的核心图形，标志的精准化显得更加重要。标准形象精确地传播，可以树立统一规范的形象。行业要求的专业性和规范性，体现从业人员的专业性，给人以理性、庄重、精确的感觉。作图过程规范的严谨性，规范限制下的自由，便于后期视觉调整。许多设计师喜欢在带网格的纸上画前期草图思路，这不是随便画的，标准制图为标志进行了数值化的尺度规范，使得标志图形更规范严谨，同时演示了标志绘制的过程，呈现了标志各部分的构成、比例关系，以便精确复制，规范其详细尺寸、比例、视觉调整细节以适应标志的广泛运用。实体制作的简便性和一致性，为手工再绘制提供依据。标志规范图主要应用于企业制作宣传物料。在制作过程中要严格遵循标准，以便统一、有序、规范、正确地传播企业形象（图3-63、图3-64）。

图3-63　杭州城市标志

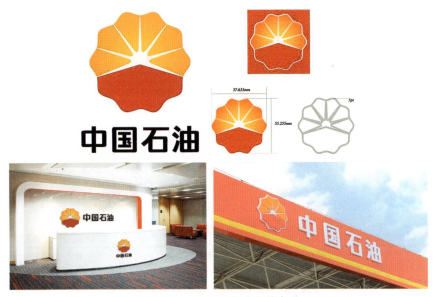

图 3-64 中国石油标志及其应用

 技能训练要求

1. 分析不同的标志制图方法，收集 10 个左右不同的制图法标志。
2. 运用格子制图法制作标志，并进行详细标注。

第四章
创意视觉基础

知识导航

视觉基础是按照主题的内涵文化、设计理念、表现形象，将能够增强受众记忆的形象符号用抽象的方法提取出来，按照不同的类型打造各自独特的形象标识，增大宣传的营销推广力度，也是我们所说的视觉基础 VI 设计。

视觉基础 VI 设计是指通过视觉设计基础要素管理规范各类品牌基本设计要素。其主要包括标志设计、标准字设计、标准色设计、辅助色彩设计、标志和标准字的组合设计等方面，它们是应用系统的基础。

学习目标

1. 了解视觉基础设计的概念与设计内容。
2. 了解基础设计制作技法。
3. 了解标志标准化制图、标准字、标准色等设计方法。
4. 思考视觉设计的内容范围。

知识目标

1. 了解视觉基础的概念。
2. 了解视觉基础的作用。
3. 了解视觉基础包含的元素。

技能目标

1. 掌握视觉基础各个要素设计规范要求与制作技巧。

2. 能进行标准字、标准色、辅助色、辅助图形等创意制作。
3. 能正确设计视觉基础要素组合。
4. 收集生活中的视觉基础要素。

思政目标

了解视觉基础VI的历史沿革、中华优秀传统文化等，通过对VI的概念介绍、历史发展以及在社会中地位的介绍，让学生体会到视觉基础VI的作用，引发学生对视觉基础VI的兴趣。培养学生爱祖国、爱家乡的家国情怀，树立当代大学生正确的艺术观和创作观。

思维导图

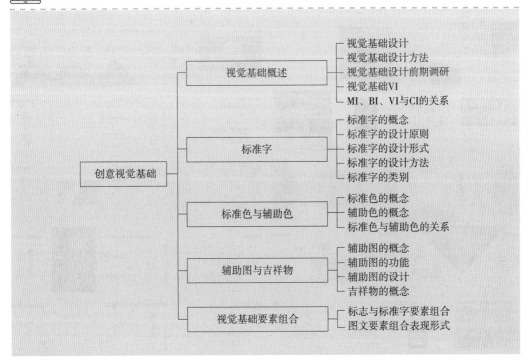

教学重点

理解创意基础内容组成与对应的知识点。形成创意手稿，并进行创意展示，完成基础系统设计。

教学难点

合理组合创意视觉基础各个元素，并对每个元素求同存异地进行表现。

第一节　视觉基础概述

一、视觉基础设计

视觉基础设计是视觉识别系统的一部分，VI 设计是企业形象系统的一个重要环节，也是 CI 系统中形象最鲜明的部分。VI 系统属于相对静态的识别形式，是企业文化、价值的视觉载体，将 CI 非可视的精神理念信息转化为相对静态的具体化、视觉化的识别符号，以多种应用形式进行直接、广泛的传播。随着信息技术的进步与发展，多媒体技术纷纷涌入，企业的形象设计逐渐由静态识别形式延伸到动态传播，通过系统化、组织化的视觉识别方案来传递企业的文化理念与讯息，并借助视觉传播媒体进行扩散，从而创造出个性化、统一化、标准化的视觉形象（图 4-1）。

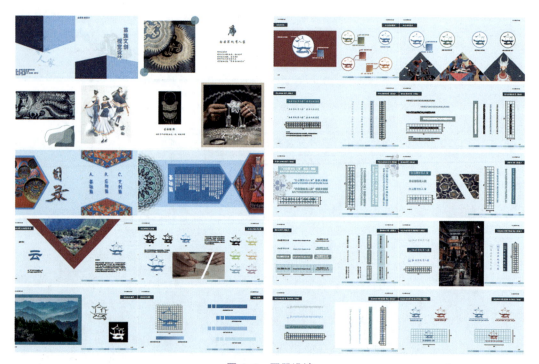

图 4-1　画册设计
（设计者：陈梦麟等）

二、视觉基础设计方法

（一）成立设计小组

视觉基础设计的首要工作是成立专门的设计小组，设计小组的选择必须以符合企业

实际情况和要求为前提条件，可以是企业内部的企划部、广告部，也可以是社会中较具影响力的专业策划公司、机构和设计人员等。

设计小组主要由策划和文案人员、设计指导、主设计人员组成。策划和文案人员是 VI 设计团队的核心人物，负责对企业整体形象理念进行深度挖掘与开发，以及对设计文字的处理工作；设计指导需要从视觉传达的角度出发，对企业整体形象进行视觉把握，并且具备较高的美学素养和视觉品位；需要 2~3 名经验丰富、善于实践的主设计人员。

（二）进行调研

设计小组对企业的概略性调研，有助于发现企业的问题点。概略性调研包括：通过对企业的内部人员、外界相关人员发放预先根据形象战略的主要内容制定的研讨表和调查问卷，回收并分析表格和问卷的结果，寻找到概略性的问题点。

（三）提交视觉基础设计提案

根据基础系统的整体策划形式原则，编写企业基础设计提案以及相应的解决方法，并以此为依据，提出企业基础系统的目标、方针、运作方法、程序等。该提案由基础设计小组完成并提交给企业的决策层进行讨论。

（四）双方达成协议

视觉基础设计流程如图 4-2 所示。

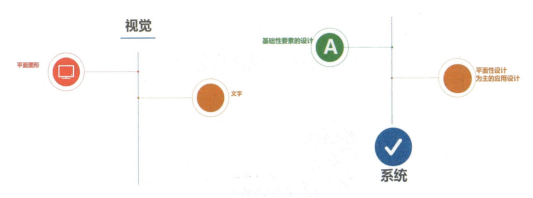

图 4-2 视觉基础设计流程

三、视觉基础设计前期调研

经过设计小组的进一步协商讨论，设计的提案通过后，企业便要与策划公司、机构或设计人员等签订基本的契约合同，合同内容主要包括工作概况、时间、费用预算等，以保障形象设计和策划的顺利进行。

收集分析主题周边基本信息和项目特点，包括城市、区域环境、场地位置、交通、气候、光照、客流、历史背景等。到现场调研场地，通过拍摄、体验、观察、交流等

方式，调研和记录相关内容，为后面推进项目准备大量素材。汇总调研成果，通过总结梳理灵感，制作思维导图汇总成果，收集相关案例，收集适合项目的图像化表达方式。得出设计概念和图像化表达概念，找到切入点后不断进行头脑风暴，跨专业看不同的文献和材料，制作项目进程表、流程图。常见视觉设计分类如图4-3所示。

图4-3 常见视觉设计分类

设计调研可以从主题相关内容分析方面进行构思设计，从主题相关的关键词搜索查找方面进行构思设计，从主题已有的相关设计方面进行再构思设计，从市场分析、用户需求等方面进行构思设计调研。调研信息有两类：一类可以直接从中得到灵感，另一类则很难从中提取到能表现出来的信息。前者可以直接进行后期的设计，后者还要经过后期的转变和收集资料查询。视觉设计基础流程如图4-4所示。

图4-4 视觉设计基础流程

四、视觉基础VI

（一）视觉基础VI设计的概念

视觉基础VI设计是VI形象设计的重要组成部分，所以很多企业、展会都会进行视

觉基础 VI 设计。

视觉基础 VI 设计一般包括基础部分和应用部分两大内容。其中，基础部分一般包括名称、标志设计、标准字体、标志与标准字组合、标准色、辅助图形、标准印刷字体、禁用规则等；而应用部分一般包括事务用品、服装服饰、交通车体、旗帜导向、周边环境、自媒体宣传等。

（二）视觉基础 VI 设计部分

视觉基础 VI 设计部分核心是标志，它可以是图形形式，也可以文字标志的形式独立存在，最常见的是图文形式的标志。将标志的图形、字体、颜色经过严格的规范，使消费者可以通过眼睛感受到企业的识别符号，并且符号有鲜明的信息传递，具有独一无二的特点。以标志图形承载企业的文化、品牌理念，展示活动主题。

视觉基础 VI 设计的基本要素系统严格规定了标志图形、中英文字体、标准色彩、企业象征图案及其各种组合形式，从根本上规范了企业的视觉基本要素，VI 基本要素系统是视觉形象的核心部分（图 4-5、图 4-6）。

图 4-5　卡片等视觉设计

图 4-6　纸杯等视觉设计

五、MI、BI、VI 与 CI 的关系

CI 设计于 20 世纪 60 年代由美国提出，70 年代在日本得以广泛推广和应用，它是现代企业走向整体化、形象化和系统管理的一种全新的概念。其定义是：将企业经营理念与精神文化，运用整体传达系统（特别是视觉传达系统），传达给企业内部与大众，并使其对企业产生一致的认同感或价值观，从而达到形成良好的企业形象和促销产品的现代化设计系统的目的。

CI 包括三个方面，即 MI、BI 和 VI。

如果我们把 CI 比喻成一棵大树，那么 MI 属于树根，它看不见、摸不着，但确实存在于品牌当中，属于品牌的根基；BI 属于树干，大树向上生长，属于自然行为，在品牌当中可以类比为企业统一的规章制度，或者统一的话术、手势、姿势、表情等；VI 属于树冠，也是整棵大树最显眼的地方，是面积最大、最为突出的部分。在品牌当中体现出来的就是品牌的标志、品牌标准字以及品牌色等。图 4-7 为 MI、BI、VI 与 CI 的关系。

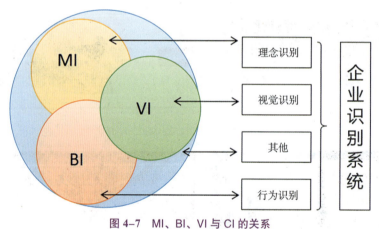

图 4-7　MI、BI、VI 与 CI 的关系

VI 在 CI 系统中最具有传播力和感染力，最容易被社会大众所接受，具有主导地位。VI 是将标志的基本要素，以强力方针及管理系统有效地展开，形成固有的视觉形象，是透过视觉符号的设计统一化来传达精神与经营理念，有效地提升其产品的知名度和形象。

VI 视觉基础要素

因此，CI 是以 VI 为基础的，VI 将 CI 的基本精神充分地体现出来，使企业产品名牌化，同时对推进产品进入市场起着直接的作用。VI 从视觉上表现了企业的经营理念和精神文化，从而形成独特的企业形象，其本身又具有形象的价值。

技能训练要求

1. 思考 VI 与 CI 的关系。
2. 收集国内外 VI 设计作品，选取一个进行分析。

第二节　标准字

一、标准字的概念

标准字是指经过设计的专用以表现企业名称或品牌的字体。故标准字设计，包括企业名称标准字和品牌标准字的设计。标准字是视觉基础设计识别系统基本要素之一，应用广泛，常与标志联系在一起，具有明确的说明性，可直接将企业或品牌传达给观众，与视觉、听觉同步传递信息，强化企业形象与品牌的诉求力，其设计的重要性与标志同等。

二、标准字的设计原则

（一）易识性

标准字要易于辨认，不能造成信息传达障碍。易于辨识的标准字表现在三个方面：一是要选用公众看得懂的字体；二是要避免与其他企业、其他品牌似曾相识；三是字体的结构要清楚、线条要明晰，放大缩小都清楚。标准字的易识性体现在独特的风格与强烈的个性印象上。依据企业的经营理念、文化背景和行业特性等因素的差异，塑造不同个性的字体，传达企业性质与商品特性，达到企业识别的目的和满足审美需要。

（二）艺术性

标准字应具有一种创新感、亲切感和美感，只有比例适当、结构合理、线条美观的文字，才能够让人看起来比较舒服。在标准字上加以具有象征、暗示、呼应意义的因素，可使标准字显出不同的意境。

（三）传达性

标准字是企业理念的载体，也是企业理念的外化，因此标准字的设计要在一定程度上传达企业的理念，而不能把设计作为孤立的事件，单纯追求形式上的东西。企业标准字应具备明确的传播信息，说明内容之易读效果，以获得企业高效、快捷、利于识别的瞬间传达效果，这是标准字的应用根本目的所在。

（四）系统性

标准字体与企业标志以及其他要素搭配组合后，必然导入企业识别系统，以贯彻视觉传达的统一感、整体感，由此具有应用性、表现性，要素间保持协调、适应和形式美感。图4-8为企业名称标准字体设计。

图4-8　企业名称标准字体设计

三、标准字的设计形式

字体设计可划分为书法标准字体、装饰标准字体和英文标准字体的设计。书法是我国具有3 000多年历史的汉字表现艺术的主要形式，既有艺术性，又有实用性。目前，我国一些企业主用政坛要人、社会名流及书法家的题字，做企业名称或品牌标准字体，如中国国际航空公司、健力宝等。

有些设计师尝试设计书法字体作为品牌名称，有特定的视觉效果，活泼、新颖、画面富有变化。但是，书法字体也会给视觉系统设计带来一定困难：①与商标图案的协调性问题。②是否便于迅速被识别。

（1）书法字体设计是相对标准印刷字体而言的，其形式可分为两种：一种是针对名人题字进行调整编排，如中国银行、中国农业银行的标准字体；另一种是设计书法体或者说是装饰性的书法体，是为了突出视觉个性特意描绘的字体，这种字体是以书法技巧为基础而设计的，介于书法和描绘之间。书法型标志设计如图4-9所示。

图 4-9　书法型标志设计

（2）装饰字体在视觉识别系统中，具有美观大方、便于阅读和识别、应用范围广等优点。海尔、科龙的中文标准字体即属于这类装饰字体设计。

装饰字体是在基本字形的基础上进行装饰、变化加工而成的。它的特征是在一定程度上摆脱了印刷字体的字形和笔画的约束，根据品牌或企业经营性质的需要进行设计，达到增加文字的精神含义和富于感染力的目的。

装饰字体表达的含义丰富多彩。如细线构成的字体，容易使人联想到香水、化妆品之类的产品；圆厚柔滑的字体，常用于表现食品、饮料、洗涤用品等；浑厚粗实的字体常用于表现企业的实力强劲；有棱角的字体则易展示企业个性等。

总之，装饰字体设计离不开产品属性和企业经营性质，所有的设计手段都必须为企业形象的核心——标志服务。可运用夸张、明暗、增减笔画形象、装饰等手法，以丰富的想象力，重新构成字形，既加强文字的特征，又丰富标准字体的内涵。同时，在设计过程中，不仅要做到单个字形美观，还要做到整体风格和谐统一，体现理念、内涵和易读性，以便信息传播。装饰型标志设计如图 4-10 所示。

图 4-10　装饰型标志设计

四、标准字的设计方法

（一）整体协调设计

标准字的外形要美观大方，标准字的造型应协调、统一，将标准字与它的组合元素结合在一起应是一个整体，标准字与它的标志从色彩、形式上都达到了很好的协调。

（二）外观协调性设计

标准字既需要独立出现，以适应企业形象的宣传，又要与其他设计要素组合，相互搭配。所以，在设计时要同时考虑标准字在独立时和与其他设计要素搭配时的综合效果。

（三）色彩感官渲染设计

为适应各种传播媒体的运用，标准字的设计应尽量便于制作，色彩不宜过多，一般用 1~2 种颜色，不超过 3 种颜色，如图 4-11 所示。

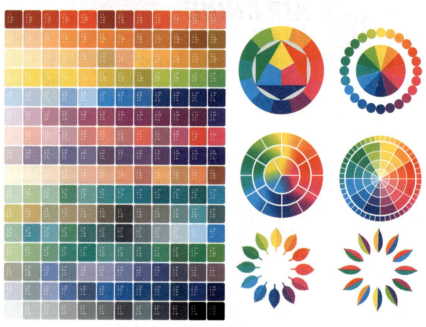

图 4-11　色相

标准字的设计应易于识别，字体应有其个性，视觉感受准确并强烈。同时字体设计应充分体现企业的理念、精神内涵，给人良好的亲切感（图 4-12 ~ 图 4-15）。

图 4-12　标准字设计习作（1）
（设计者：陈洁贤）

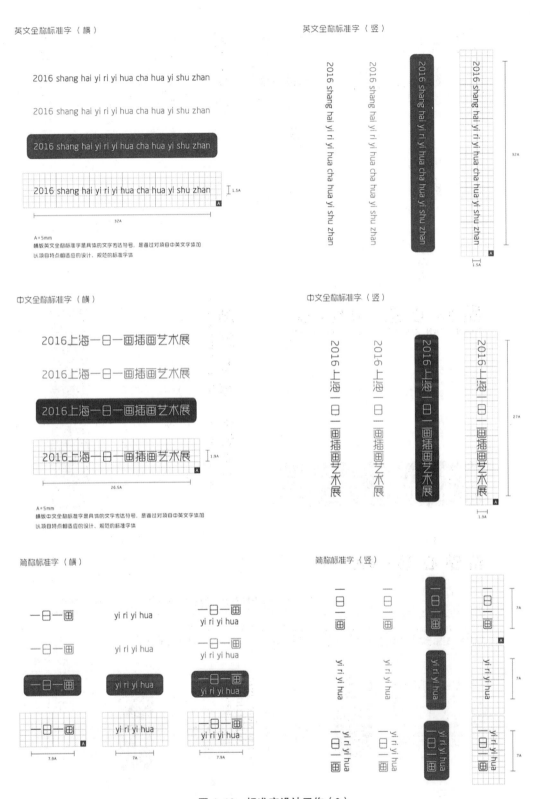

图 4-13　标准字设计习作（2）
（设计者：陈洁贤）

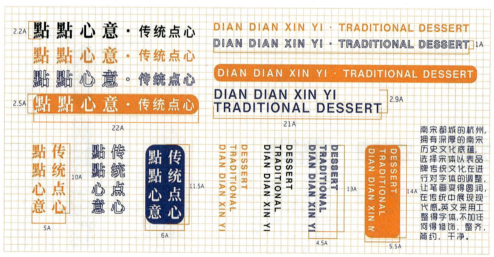

图 4-14 标准字设计习作（3）
（设计者：傅丹斐）

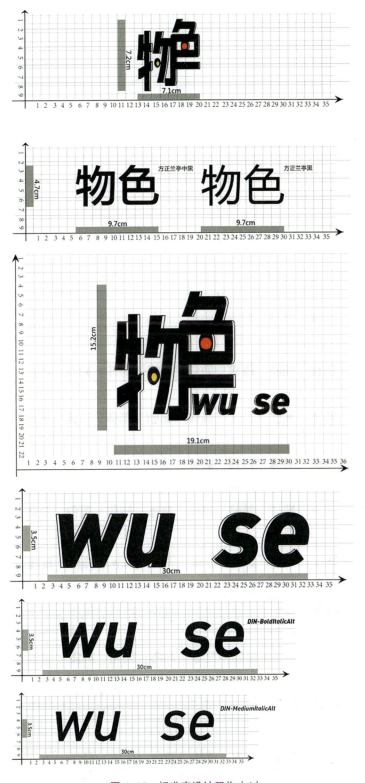

图 4-15 标准字设计习作（4）
（设计者：侯曼沙）

五、标准字的类别

（一）标准字设计

标准字设计是指经过认真设计的统一名称，传达精神、理念，建立品牌和信誉的字体。品牌标准字与商标组成完整的信息单位，在传达中各自发挥其重要作用。

（二）标题字体

标题字体主要用于广告文案、报刊专栏、小说连载、产品广告、海报、书名等。这种字体变化小、结构清晰简明。

标准字体均应在创意视觉基础VI设计中加以详细制定，各种字体须制定精确的比例，可利用方格稿或制图稿，以限制字体的各种规格，以利于在应用中保持完整的视觉形态。

常见设计字体库如图4-16所示。

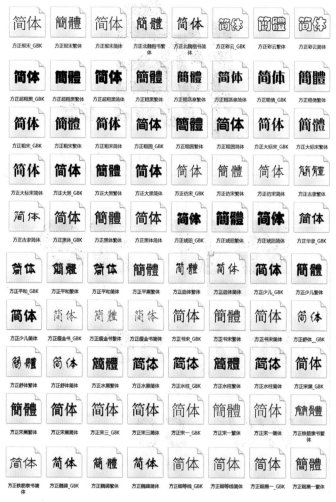

图4-16 常见设计字体库

技能训练要求

1. 安装一些常用的字体库。
2. 分析优秀的标准字体设计，并思考如何设计一套标准字体。

第三节　标准色与辅助色

一、标准色的概念

标准色是在视觉基础 VI 设计过程中出现的色彩之一，指设计过程中为塑造独特的形象而确定的某一特定的色彩或一组色彩系统，运用在所有的视觉传达设计的媒体上，通过色彩特有的知觉刺激与心理反应，以表达企业的经营理念和产品服务的特质。选择什么样的标准色结构，应该根据设计主题的文化传统、历史、形象战略、经营理念等因素来定。通常情况下以设计主题的背景选择色彩或者是直接从标志里选取标准色。

人们对于色彩的感知和联想，赋予了色彩以象征的或设定的指示意义，使色彩成为人类独有的语义传播信号和视觉传播媒介。红色醒目，令人警觉；黄色和谐，激活大脑；绿色明快，使人跃动。所以，色彩具有感知、辨识的认知效应。如故宫博物院文创中的红色，洋溢着青春、健康、欢乐、向上的气息；柯达胶卷的黄色，充分表现色彩饱满、珍珠辉煌的产品特征；泛美航空公司的天然色，给予乘客快速、便捷的印象；中国人民银行的红色，表现出民族传统、实力、圆满和信心；中国邮政的橄榄绿，给人以安全、准确、便捷的感觉。设立标准色的目的，在于依靠这种微妙的生产力量，来树立企业、品牌或商品所期望建立的形象，作为企业实施经营策略的有力工具。图 4-17 所示为三原色。

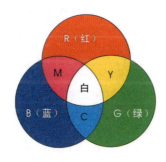
色光三原色

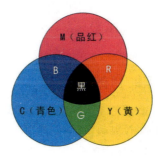
色料三原色

图 4-17　三原色

（一）单色标准色

单色标准色，即指定一种颜色作为标准色。单色标准色具有集中、强烈的视觉效果，方便传播，容易记忆，是最常见的标准色形式。

（二）复数标准色

许多设计采用两种以上的色彩搭配，来追求色彩的组合效果。复数标准色不仅能增强色彩的韵律和美感，而且能更好地传达有关信息。

二、辅助色的概念

辅助色（图4-18）使用频率仅次于标准色，页面占用比例仅次于主色调，起到烘托标准色、支持标准色、融合标准色的作用。辅助色正如其名，扮演着辅助的角色。

辅助色在整体的画面中能够平衡主色的冲击效果和减轻其对观看者产生的视觉疲劳，起到一定的视觉分散的效果。辅助色是标志设计中起补充说明作用的色彩，它主要用于设计宣传和促销，为的是使设计形象更加生动，一般在设计过程中，标准色和辅助色配合使用，增强表达的多彩表现和活力。辅助色按四色印刷CMYK（cyan，青色；magenta，品红色；yellow，黄色；black，黑色）的色彩标准设定。一个标准色只有在不能更好地表达的时候才会使用辅助色。一套VI设计中一般3~5个辅助色适宜。

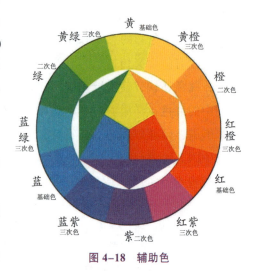

图4-18 辅助色

辅助色的设定一般有三种方法。

（1）在标准色的同色系中选取，这样既丰富了设计用色，又提高了设计用色的统一性。

（2）在标准色明度变化色谱上选取，以提高设计用色的协调性。

（3）选定标准色以外的色相，这样可以丰富设计用色，提高视觉识别系统的活跃度。

三、标准色与辅助色的关系

为了适应不同场合的设计需要，增强色彩的表现力和感染力，可以选定多种颜色作为辅助色与标准色配合使用。

辅助色在VI设计中主要起到平衡标准色的视觉冲击效果、减轻受众者的视觉疲劳的作用。标准色和辅助色的使用比例，根据每次设计的主题具体情况而定，但一定要

处理好与基本色的协调关系。一般一套视觉基础 VI 设计色彩表现，标准色使用范围大于辅助色。标志与色彩习作如图 4-19 所示。

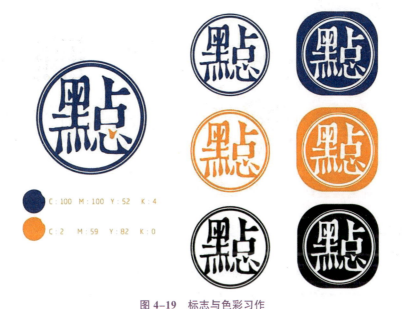

图 4-19　标志与色彩习作
（设计者：傅丹斐）

 技能训练要求

1. 思考在设计中如何展开标准色和辅助色的设计。
2. 不同的色彩如何进行表现？

第四节　辅助图与吉祥物

一、辅助图的概念

在视觉基础 VI 设计过程中，可以有辅助图形，也可以有辅助图像。辅助图形有时也称辅助图案或装饰图形，是 VI 系统不可缺少的一部分，它可以扩大标志等 VI 设计中其他要素在实际的应用面，尤其在传播媒介中可以丰富整体内容、强化企业形象。辅助图像一般会选择一些摄影图片素材，衬托辅助图形的使用。辅助图习作如图 4-20 所示。

图 4-20 辅助图习作
（设计者：陈洁贤）

二、辅助图的功能

辅助图形和辅助图像作为品牌基础视觉要素的一部分，目的是有效地辅助视觉系统的应用。在品牌视觉宣传的过程中，有针对性地剖析它们的功能和适用情况，不仅最大化地发挥了图形、图像要素的使用价值，而且使整体的视觉传达系统更加严谨，在应用方面更加系统。

（1）辅助图以强烈且具个性的视觉特征，不仅能抓住受众的视线、引起受众的兴趣，而且更明确地传递设计特征。

（2）辅助图的设计与 VI 基本视觉要素有内在联系，起到对比、陪衬的作用，提升了其他要素在应用中的柔软度与适应性，选择辅助图的出发点就是处理好其他要素的组合形式与应用环境的关系。

（3）辅助图与色彩系统的组合、变化，产生次序节奏、增加韵律，强化了视觉冲击力和美感，从而产生视觉上的诱导效果和亲切感，增强审美趣味。

三、辅助图的设计

以标志图形的某些要素衍生变化做延伸性的表现，可做增加数量、扭曲、渐层、线条化等演变。

（1）选取标志精华的一部分以延展、扩展设计，在精华部分的基础上再设计。

（2）直接用标志，将其缩小或者放大、扭曲或者倾斜、切割或变异，或者用作底纹。脱离标志的设计思路，重新设计具有个性的视觉符号，再进行一定限度的延伸变化，来烘托画面。

（3）采用与标志外形没有太大关联，但是与行业特色有关联的图形，以及与主题背景有关联的造型。

（4）采用与标志图形相似的图形来进行创意表现，选择优美的图形。

四、吉祥物的概念

吉祥物是人类在和大自然的斗争中形成的文化产物。在这种和大自然的斗争中，人类以生存需要为中心，而在发展过程中自然就形成趋吉避邪的观念。

中国的祖先创造了龙、凤、麒麟等吉禽瑞兽，而且赋予这些吉禽瑞兽一种象征的内容及意义，去满足人们内心祈福的需求，民间流传的吉祥物形形色色、不胜枚举。

现代的视觉基础设计中，更多 IP（知识产权）吉祥物是通过计算机创作的，人们赋予吉祥物人物的身体姿态和动作造型，通过拟人化来表达情感，将传统文化与现代特征结合在一起。结合主题，采用创造性思维方式，设计出不同形状、独特个性的吉祥物形象，如图 4-21 ~ 图 4-24 所示。

图 4-21　北京奥运会吉祥物

图 4-22　北京冬奥会和冬季残奥会吉祥物
（资料来源：抱歉！这样的城市吉祥物，我们欣赏不来 [EB/OL].（2019-04-19）. https://www.digitaling.com/articles/130724.html?plat=ios.）

图 4-23　南京青奥会图形
（资料来源：历届青奥会会徽、吉祥物、火炬、奖牌 [EB/OL].（2017-12-15）. https://mp.weixin.qq.com/s/WkuxfnB71aJitBhGsX5SfA.）

图 4-24　上海世博会图形

技能训练要求

1. 独立进行辅助图形或吉祥物的设计。
2. 分析辅助图形与吉祥物的区别和用途。

第五节 视觉基础要素组合

一、标志与标准字要素组合

在视觉基础 VI 设计中，需要很多表现形式，因此就出现了标志与标准字、辅助图与标准字的基本要素组合，以规范法则的形式，确定各要素间合理的组合关系以及被禁止的组合关系，从而达到组合符号要素统一、系统、标准化的视觉传达目的。

设计中的标志、字体及辅助造型的有机组合和空间比例关系，既要准确、细化、得当，又要在实际应用中规范有序，不得随意改动，以强化基础符号在应用中的整体感和严谨性。标志与标准字组合习作如图 4-25 所示。

图 4-25 标志与标准字组合习作（1）
（设计者：傅丹斐）

二、图文要素组合表现形式

在图文组合的过程中,通常情况下标志与标准字常规组合有左右组合、上下组合、竖式组合;标志与标准字的组合通常会增加一个横式组合(左中右结构)使用在较狭长的门头上;内容上选择中文全称和英文(拼音)全称、中文简称和英文(拼音)简称进行搭配,来满足应用系统的设计需要。标志与标准字组合习作如图 4-26 ~ 图 4-28 所示。

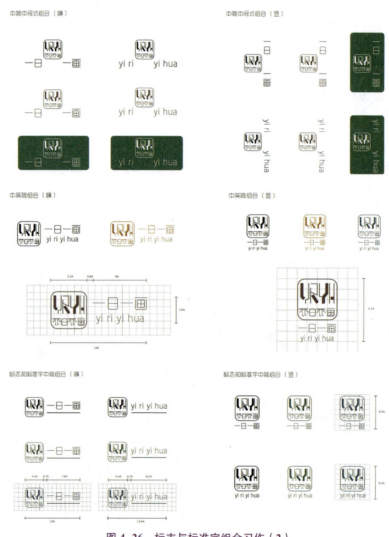

图 4-26　标志与标准字组合习作(2)
(设计者:陈洁贤)

标志与中文组合形式如下。
(1)标志与标准字横式组合。
(2)标志与标准字竖式组合。

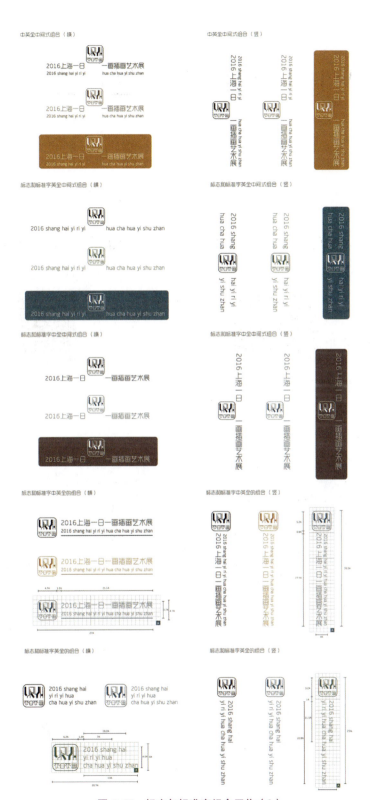

图4-27 标志与标准字组合习作(3)
（设计者：陈洁贤）

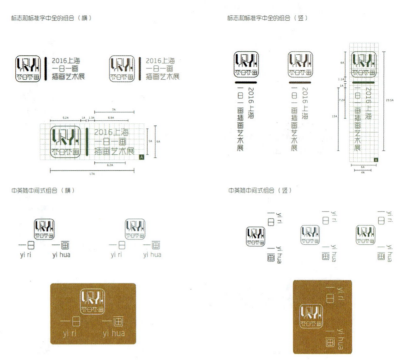

图 4-28　标志与标准字组合习作（4）
（设计者：陈洁贤）

技能训练要求

1. 思考如何结合自己的设计主题进行合理的创意。
2. 完成各种组合要素的设计。

第五章
创意视觉应用

知识导航

视觉应用设计是在基础设计的基础上进行的衍生设计,视觉应用设计将最具传播力和感染力的部分体现出来而被大众接受,运用基础系统、统一的视觉符号,使受众实现对形象的快速识别与认知,在对外宣传和识别上能产生最有效、最直接的效果,起到宣传和提升形象的作用。

视觉应用 VI 设计的元素主要包括事务用品、服装服饰、交通车体、旗帜导向、媒体宣传等方面,将这些元素统一设计、规范呈现。

学习目标

1. 了解视觉应用设计的概念与设计内容。
2. 掌握品牌的树立、品牌的视觉表现及品牌应用设计。
3. 了解视觉应用设计的分类。
4. 思考如何做好品牌形象设计。

知识目标

1. 通过视觉应用部分优秀作品分析,使学生了解应用部分的构成要素。
2. 具备视觉应用部分设计与制作能力。
3. 具备视觉应用部分设计的整体把握能力。
4. 具备按实际工作流程设计与制作能力。

技能目标

1. 掌握应用部分各个要素设计规范要求与制作技巧。

2. 能进行事务用品、服装服饰、交通车体、旗帜导向等创意制作。
3. 能正确设计视觉应用部分各个要素。
4. 收集学习生活中的视觉应用要素。

思政目标

引导学生树立"立足时代、扎根人民、深入设计"等创作理念，努力使学生具备数字视觉传媒设计职业岗位所必需的专业理论知识和设计创意能力，满足学生职业生涯发展的需要，从而增强学生文化自信，弘扬传统文化，使其理解中华优秀传统文化的思想精华和蕴含的时代价值。

思维导图

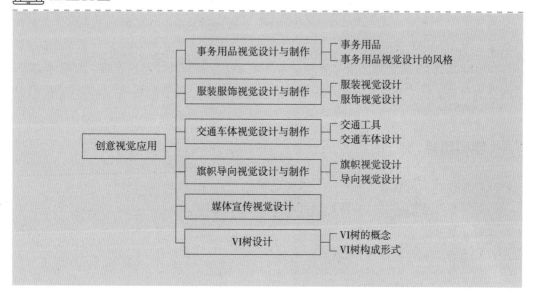

教学重点

从运用基础规范设计到应用部分视觉设计。

教学难点

掌握应用部分视觉设计的基本规律、特色设计并制作。以仿真的VI形象设计项目为载体增强自身创意综合能力。

第一节 事务用品视觉设计与制作

一、事务用品

事务用品直接影响品牌风格，对其进行设计和科学管理，可给人以有条理、整齐、正规的印象。其具有双重功能，既有公务上的实用功能，又有视觉识别功能。在各种活动、业务往来、日常交往中，事务用品往往起到重要的宣传和传媒作用。

事务用品系统包含很多内容，下面主要介绍名片、信封、信笺、证卡、徽章、请柬等。

（一）名片

设计要让标志和文字名称醒目，而且须考虑到要看到姓名与职业。名片设计与色彩的运用都要规范，色彩不能太复杂。

（二）信封

信封可分为国内信封、国际信封、大信封。

信封的规格：小号、大号、中号。一般的信封用80~100克的普通纸即可；中号以上的信封常用白牛皮纸或彩色牛皮纸；特殊的信封可选用80~120克的特种纸。在会展行业中信封有普通型、长型、角型、开窗型等多种形式，也有各种各样的尺寸。信封针对不同展会、会议、婚礼而采用个性设计。

（三）信笺

信笺可以分为信纸、便笺。

信纸在设计上应标示出标志和文字名称、地址等信息，设计时要考虑品牌要素，设计既全面又简单化。信纸的大小多使用国际统一的A4尺寸规格，而便笺尺寸则可以根据要求设计。信纸的尺寸规格：A4大小，或者184厘米×260厘米、216厘米×279.5厘米，信纸的材料：普通纸、特种纸（有色彩、肌理、质地、厚度）。

便笺设计要求：包括标志、中英文名称、标准色、联系方式、装饰纹样等。其设计风格可与名片、信封保持一致。其尺寸规格可是信纸的1/2、1/3、1/4、1/9，也可是其他尺寸，如五角星、爱心等自然轮廓形。

（四）证卡

证卡的标准尺寸是85.5毫米×54毫米，大一点有70毫米×100毫米，现在每个品牌都可以根据自身需要定做证卡尺寸的大小。证卡的材料多为PVC（聚氯乙烯）板材或者照片纸（200克）。

（五）徽章

徽章的设计与标志设计相辅相成，大部分徽章设计都可以说成是标志设计的一部分。设计的时候围绕圆形设计，中间放入代表性的图案作为徽章的主要部分，外围的

圆环上加入文字,表明徽章所代表的机构,这就是徽章设计最基础也是最必不可少的部分。在设计时要注意某些过细的线条,在实际徽章制作时因为线条与线条之间太窄不能填色,所以在徽章设计时要把这些线条制作成单色。

(六)请柬

请柬又称请帖,是人们为邀请宾客参加某一活动所使用的一种书面形式的通知。请柬一般用于会议、与友好交往相关的各种纪念活动、婚宴、诞辰或重要活动等,发送请柬是为了表示活动的隆重。

二、事务用品视觉设计的风格

形式统一的风格化设计事务用品载体形态、结构相对比较简洁,传达的信息也比较单纯。因此,事务用品的VI设计切勿只是简单地对品牌识别元素进行反复的复制,这种公式化的VI设计使品牌形象呆板、乏味,影响整体品牌形象。

在事务用品的VI设计中,需要对设计进行风格化的处理,在版面疏密、节奏的编排上仔细推敲,借助辅助设计元素进行装饰,同时可以通过纸张的运用、印刷工艺的独特视觉效果,使整个办公事务用品的VI设计具有独特的艺术视觉效果和强烈的识别性。事务用品习作如图5-1~图5-3所示。

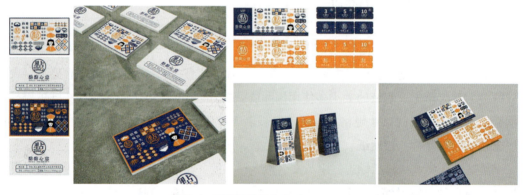

图5-1　事务用品习作(1)
(设计者:傅丹斐)

图5-2　事务用品习作(2)
(设计者:陈洁贤)

图 5-3　事务用品习作（3）
（设计者：侯曼沙）

> **技能训练要求**
>
> 1. 思考常见的事务用品有哪些。
> 2. 完成事务用品应用系统的元素设计,选取 3~5 个元素类型。

知识点讲解

VI 设计程序与原则

第二节 服装服饰视觉设计与制作

一、服装视觉设计

 随着人们生活水平的提高,服装已经不再仅仅是御寒遮体的物品,也成为大家追求美的必需品。华丽的服装,从头到脚都有着相应的搭配。人们可选择合意的服装来获得自我满足、获得别人的赞美。在应用系统中服装设计首先要整理其开发的对象,然后收集设计依据,设计时要充分研究实用功能与形象宣传两个重要方面。服装系统的开发对象,包括事务用、工作用、圆领衫、T 恤衫等服装。服装设计根据不同的工作性质、不同的岗位,都应有所区别。除了以上因素,服装设计还涉及性别因素、季节因素。如图 5-4 所示为美团服装服饰。

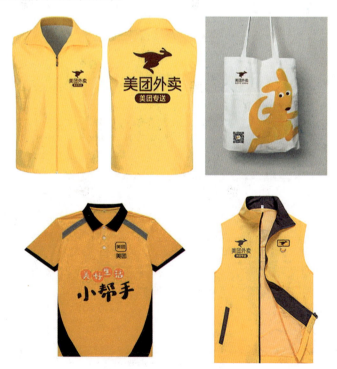

图 5-4 美团服装服饰

设计服装色彩时不仅要区别不同岗位的特点,而且要统一在视觉传播的前提下。

二、服饰视觉设计

视觉应用设计中的服饰包括鞋、帽、袜子、手套、围巾、领带、配饰、包、伞等,服饰的材质、款式也多种多样。在具体的案例设计过程中根据主题不同进行设计,例如:餐饮类以围裙、口罩衍生设计;骑行类以手套、棒球帽、护膝衍生设计。根据不同的主题设计有特色的服装服饰。服装服饰设计习作如图5-5所示。

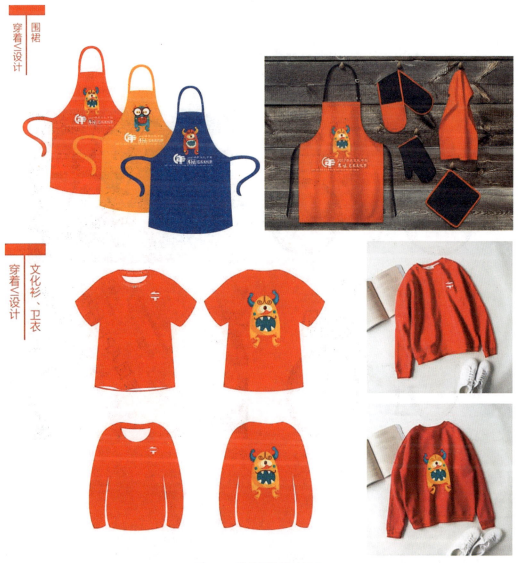

图5-5 服装服饰设计习作
(设计者:华玲丹等)

> 技能训练要求

1. 思考应用设计中的服装服饰，选取一个案例进行分析。
2. 设计一套服装服饰作品。

第三节　交通车体视觉设计与制作

一、交通工具

在运输的过程中，交通工具是一种多为人的视觉所接触的项目，它除了具有运输货物与人的基本功能之外，还可作为沟通工具。图5-6所示为美团交通工具。

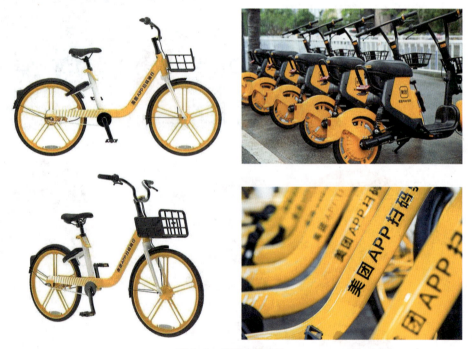

图5-6　美团交通工具

二、交通车体设计

在各种车辆、船舶、飞机等涉及的领域，可作为设计车辆的有营业用车辆、运输用车辆、作业用车辆等。交通工具的设计广泛，它不是变更车辆的造型和大小，而是在

车体表面进行图像文字处理设计,对内能产生提升形象的心理效果,对外则是流动的形象宣传工具。

　　基本要素的选择、安排、位置、构图、字体、标志、象征图形、大小搭配、色彩面积、形状等,要具有视觉上的冲击力,注意不同的交通工具在视觉设计风格上的统一性。交通车体设计的表现技法有剪贴文字、图形及标志不干胶贴、丝网印刷、涂料喷绘。应充分考虑交通车体设计与车型特点相统一,注意不要调整整车颜色。

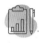 技能训练要求

1. 如何从车头、两侧车身、车尾展开设计?
2. 收集国内外 VI 设计作品,选取一个交通车体视觉设计案例进行分析。

第四节　旗帜导向视觉设计与制作

一、旗帜视觉设计

(一)桌旗设计

　　桌旗分为两种:一种是办公桌旗,另一种是家居装饰桌旗。办公桌旗是放在办公桌或会议桌上的桌旗,它不仅代表国家、单位或个人的立场,而且起到装饰作用,设计过程中大多数是单色的色彩使用设计,一般采用的是图标类型、符号类型的图形设计。家居装饰桌旗放在餐桌上面,图形的设计范围非常广,根据家居整体设计风格进行配套的设计。

(二)挂旗设计

　　挂旗如彩旗般飘扬在农户人家的门下、窗前,不仅给新春佳节增添了喜庆气氛,又如雨后的彩虹,给人间带来了一抹抹文化的靓丽。

(三)吊旗设计

　　吊旗最主要的功能是宣传,色彩设计上追求视觉上的冲击感,吸引眼球,位置上应就人流互动最为频繁的地方。图形的内容要简单明了,一目了然宣传核心内容,旗面上字体的设计尽量简洁明了。

(四)道旗设计

　　道旗又名灯杆旗,一般设置在活动场馆周边以及道路的主路、辅路、便道以外的范围,旗帜造型设计以矩形条状居多,画面设计过程中一般会双面展开设计。

（五）注水旗设计

其中各类吊挂式旗帜多用于渲染环境气氛，并与不同内容的公司旗帜，形成具有强烈形象识别的效果。注水旗杆又称广告旗杆、刀旗、路旗；旗杆、底座、旗面三部分，可自由拆卸组装，更换画面简单方便。注水旗杆主要分为3米、3.5米、5米和7米四种型号，旗杆高度可自由调节高度，旗帜画面尺寸可以根据这些规格设计，设计过程图形选用以彩色居多。

旗帜宣传习作如图5-7所示。

二、导向视觉设计

导向系统不仅是简单的信息指示牌，还可以给建筑物一个明确的形象定位。在人员流动的公共空间，无论是室内停车场、展馆还是室外活动广场等，导向系统都是不可或缺的。设计数字、符号和文字都可以为其添彩。如图5-8所示为美团企业导向宣传。

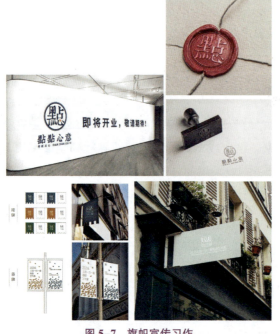

图 5-7　旗帜宣传习作
（设计者：陈洁贤）

图 5-8　美团企业导向宣传

 技能训练要求

1. 如何区分几款旗帜设计过程中的尺寸要求？
2. 分析展会旗帜设计案例。

第五节　媒体宣传视觉设计

媒体宣传视觉设计是指以数字技术和无线网络技术为支撑，以手机、电脑、数字电视、LED（发光二极管）等为终端载体的设计形式。其依托数字杂志、数字书刊、数字屏幕、手机短信等。媒体宣传视觉设计案例如图 5-9 所示。

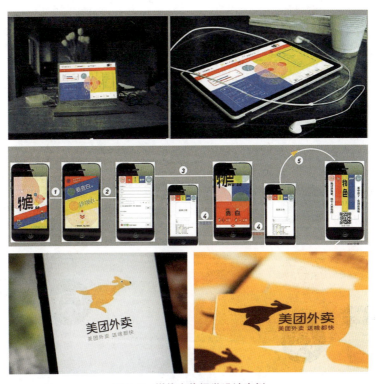

图 5-9　媒体宣传视觉设计案例

技能训练要求

1. 思考视觉应用设计各个元素的联系性。
2. 收集国内外 VI 设计作品，选取一个媒体宣传视觉设计作品进行分析。

第六节　VI 树设计

生活中的树木很多，其生长环境不同，形成了不同样式的大树，但其结构基本一致，主要分为四部分：树叶、树枝、树干、树根。我们先思考一下这些大树在品牌形象设计中有什么作用。

图 5-10 所示为 VI 树设计流程。

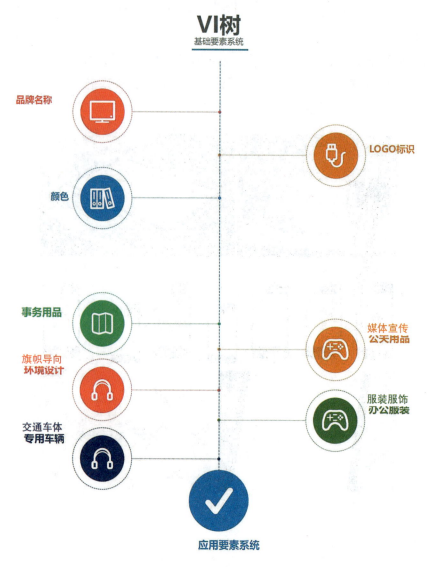

图 5-10　VI 树设计流程

一、VI 树的概念

设计者经过创意制作，形成 VI 树，并将其应用到形象设计中。VI 树就是品牌形象系统的全景展示示意图。其结构形状是上面大、下面小，像一棵树，人们就称其为"VI 树"。VI 树好比组织结构图，把品牌的视觉形象通过结构图形直观地展示出来，包括标志、标准字、标准色等在事务用品、服装服饰、交通车体、旗帜导向、媒体宣传等各领域的应用标准。VI 树习作如图 5-11 ~ 图 5-15 所示。

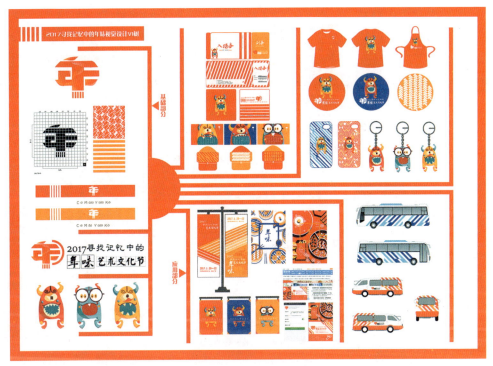

图 5-11　VI 树习作（1）
（设计者：傅丹斐）

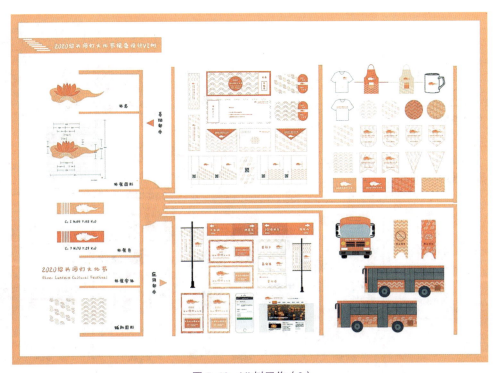

图 5-12　VI 树习作（2）
（设计者：许佳琪、陆欣怡）

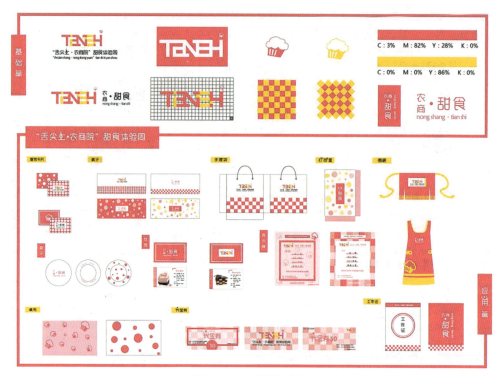

图 5-13 VI 树习作（3）
（设计者：朱敏娜、戴梦玲）

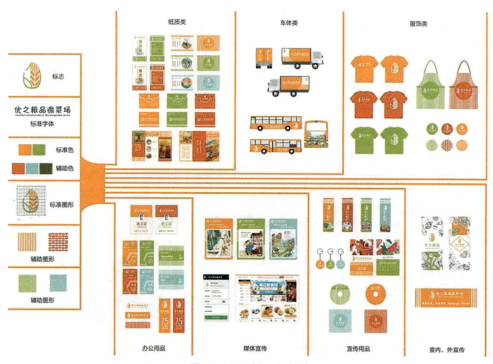

图 5-14 VI 树习作（4）
（设计者：邵丹青等）

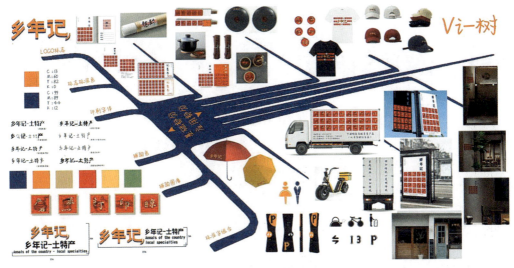

图 5-15　VI 树习作（5）
（设计者：许佳璐、高吉）

二、VI 树构成形式

每张 VI 树的设计图根据主题的不同、品牌的差异形成彰显个性的创意。把之前做好的视觉基础系统、应用要素系统等部分以树形展示在一个有限的平面上，使视觉识别系统的基本项目一目了然。但要注意，基础要素组成了 VI 树的树根，应用要素组成了 VI 树的树叶、树枝、树干。

知识点讲解

VI 树设计

每一个树干划分一类应用要素，每一个应用要素就等于每一片树叶。好比树叶越茂盛，设计者设计的应用要素就越多越丰富。VI 树制作的尺寸可以根据画册的大小进行设置，常规最合适的尺寸为 A3 纸张大小。

技能训练要求

1. 什么是 VI 树？VI 树的组成元素有哪几个部分？
2. 自拟主题，制作一份 VI 树作品。

第六章
赏析学生习作

知识导航

　　结合教学实际情况和多年教学实践，本章汇集了数名学生课堂习作、实践练习等设计作品，可帮助学生了解多种数字创作设计发展的主要脉络，认识不同创意表现特点，培养学生对设计、创意表现产生浓厚的兴趣；立足于把数字设计和实践相结合，将感性认知和理性表现相衔接，进一步扩充学生数字设计欣赏的认知面，提升学生的专业设计技能，引导学生创意设计的个性发展。

学习目标

1. 设计专业知识与设计实践相结合应用。
2. 了解设计表现技能和创新设计思维。
3. 提升自身设计综合素养，强化未来竞争力。

知识目标

1. 掌握设计的技法变化。
2. 训练创造性思维。
3. 提升独特的设计表现力。

技能目标

1. 体现各类习作内容。
2. 加强艺术创新意识。
3. 引导展示不同的设计思维。

思政目标

倡导对于文化传承的责任感，坚定文化自信，使学生对于中国传统文化有更加深刻的理解。

思维导图

教学重点

结合实际学习内容，学会分析作品的创意，理解知识点。

教学难点

解读作品，并掌握创作设计的表现手法。

第一节　思维导图设计与海报设计

一、理解思维导图

思维导图又称脑图、心智地图、脑力激荡图、灵感触发图、概念地图、树状图、树枝图和思维地图，是一种图像式思维以及图像式思考的辅助工具。思维导图结构如图 6-1 所示。

图 6-1　思维导图结构

思维导图是使用一个中央关键词或想法引起形象化的构造和分类的想法，它是用一个中央关键词或想法以辐射线形连接所有的代表字词、想法、任务或其他关联项目的图解方式。

二、思维导图设计

设计创意前期，可以通过思维导图来累积碎片化的设计资源，一幅完整且有生命力的思维导图一定具备四个要素：图——图像、词——关键词、色——颜色、构——结构。严格遵守思维导图绘制法则，灵活运用思维导图四个要素，思维导图作品就是创作者大脑思维的最好呈现。同时思维导图也是便于理解、记忆的高效工具。中心图即中心主题，它是整幅思维导图的核心，是对作品主题最直观的呈现。思维导图对大脑的思维过程进行可视化的展示，使思维模式呈"网络化"。设计思维导图如图6-2～图6-5所示。

图6-2　设计思维导图（1）
（设计者：孟玉青）

点评：逻辑清楚，中心图和小图标都有进步，精简关键词，合理布局。内容经过发散后，通过文字逻辑层次体现。

图 6-3　设计思维导图（2）
（设计者：潘丹丹）

点评：一张简单的图背后蕴藏着一个丰富多彩的世界，逻辑清楚，中心图和小图标表现清晰，层次明显。

图 6-4　设计思维导图（3）
（设计者：周芊芊）

点评：对内容进行发散性思维表达，绘制出来以"浙"字图形为第一级主图。级别分明，线条柔美，内容丰富，思路清晰。

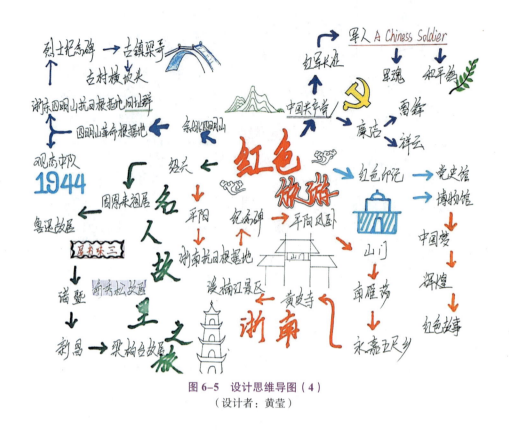

图 6-5 设计思维导图（4）
（设计者：黄莹）

点评：精心绘制出一幅结构优美、内容完整的思维导图，动手又动脑，玩转后面的设计学习内容，发挥天马行空的想象力，集合了红色旅游，同时以不同的级别表现将这些内容串联起来。

思维导图可以更全面地反映设计构思，形成清晰的设计主题的脉络，并为未来创意打好基础。思维导图的设计不仅能呈现出学生的思维过程，帮助学生形成设计记忆链条，构建学生的知识体系，加强学生对设计主题的理解，还能帮助学生脱离枯燥的作业练习，促进学生思维能力的提升。学生应改变思维方式，提升设计能力，完成学习力、思维力和创新力的转变，思考思维导图设计的合理性、科学性和创意性。

三、常见的思维导图

思维导图主要是徒手绘制或者利用一些软件进行表现，运用思维导图软件可以提高设计的效率。

（1）GitMind 是国内一款好用的思维导图软件，支持在线网页版、电脑端、手机、平板等多平台免费使用，支持思维导图、流程图、鱼骨图、组织架构图等创作，如图 6-6 所示。

图 6-6　Git Mind

（2）mindmaster 是一款简单好用的思维导图软件，如图 6-7、图 6-8 所示。

图 6-7　mindmaster（1）　　　　　　　图 6-8　mindmaster（2）

四、学生海报习作设计

（一）无界音衣海报设计

随着时代的不断进步，衣服的种类与类型也不断推陈出新。同时，音乐随着时代的进步出现多样化的形式。近代服装店首次把音乐与服装店结合，取得了不同凡响的效果。其通过选取符合自己的音乐，能够很好地营造特有的氛围。音乐与服装是没有界限的，无界音衣海报设计灵感正来自此。海报还运用了欧式与中式的纹样，给海报本身增加了韵味。本次海报设计为系列海报，从多角度诠释主题，如图 6-9 所示。

图 6-9　无界音衣海报设计习作
（设计者：缪德俊）

点评：该系列海报整体简洁明了，表达准确，中心视觉图形突出主题，色彩统一。简洁的画面向观者传达了深刻的主题效果，图像选取有一定的连续性。

（二）假期去哪儿海报设计

村娃的形象来源于可爱的手绘方式，用它来表现"村娃学堂"在假期生活中给孩子们带来的欢乐，既简洁明了，又不失趣味。背景以简单的线条来展现出绍兴本地的特色景点，也为海报增添一丝地方特色和古韵，如图 6-10 所示。

| 第六章 | 赏析学生习作

图 6-10　假期去哪儿海报设计习作
（设计者：郭昱含）

点评：以卡通形象为沟通和表现的方式来体现自身设计画面，这不仅可以传达出良好的视觉表现力，而且可以为人们带来美感，使人们感受到艺术的良好气息。

（三）轻乐海报设计

"轻乐"主题表现出虽然村娃没有城市里的孩子那样丰富多彩的假期与学习氛围，但他们也有自己独有的活动。他们可以在没有球门的草地上踢球，也可以想唱就唱。海报展现了村娃的学习与游戏，以简洁、明了为主。其主体为一个音乐播放器界面的

119

形式，符合主题，寓意着村娃的生活奏出了动听的歌谣。上半部分唱片中为漫画形式的学生在学习或者游戏，为海报的主要画面。下半部分的广告语就如歌词在播放。海报底色为黄色，配黑色字体和漫画，这样搭配非常醒目，能更好地体现出海报内容，如图6-11所示。

图6-11 轻乐海报设计习作
（设计者：张敏）

点评：这是一组非常有特色的作品，文字排版非常整齐，层级关系明确，版面块面感强，设计有序，色彩方面运用醒目亮丽的荧光黄色，搭配黑色系色彩，整体配色有质感，审美性很强。

（四）良师益友海报设计

村娃学堂是针对村娃的一个场景，这系列海报以卡通简笔画的形式展现，海报文字设置为娃娃体，更能拉近与孩子之间的距离，显得通俗易懂，并且将人物设定为老师，四个不同类型的教师形象，分别有着不同的性格特点，更能使学生充满好奇与兴趣。同时海报的下方附有村娃学堂二维码，如图6-12所示。

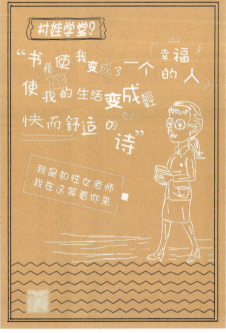

图 6-12　良师益友海报设计习作
（设计者：陈洁贤）

点评：该系列海报整体效果统一，很好地运用了文字的排版设计，突出重点，文字很好地对主题进行传达，整体层次分明，构图平衡，整体视觉特质设计优美。

(五)天与空海报设计

海报以"红色"为主色调,以"村娃学堂"为主题,采用了中国传统的对联形式,对联文字内容来源于绍兴市越城区"三三模式"办文化礼堂的三大点,展现了村娃学堂的教学内容——学汉字,做游戏,陪长辈,从学习文化、关爱朋友、尊敬长辈三方面展现主题。主画面采用了中国传统剪纸。海报取名为"天与空",寓意孩子是未来的希望,是未来的一片天,没有文化的未来便空空如也。该海报整体画面视觉冲击强烈,也不乏中国特色,如图 6-13 所示。

图 6-13 天与空海报设计习作
(设计者:谢灵瑶)

(六)携手海报设计

红色象征着活力、意志力、自信,充分体现出了红十字会的保护性,同时也体现了标志的神圣性。奉献更是红十字会的宗旨,体现了以人为本的核心,同时也体现了人

道、博爱、奉献的精神。这三个词是对红十字会精神的高度概括，体现了红十字会这一组织的善良与博爱。红十字会坚持以人为本，大力弘扬博爱、奉献精神。携手海报设计习作如图6-14所示。

点评：作品创作非常符合主题。创作者利用自己在软件基础阶段所学习的工具和内容，让自己的作品从版式、色彩及创意方面都表达得非常优秀，风格独特且一致，色彩令人眼前一亮。

（七）浙里山水人物海报设计

海报以简洁、明了为主。主体加以传统水墨丹青山水画背景，衬托画面。海报以几何符号、山水、文字为主要代表，体现了现代与传统的融合，如图6-15所示。

图 6-14　携手海报设计习作
（设计者：金思吕）

图 6-15　浙里山水人物海报设计习作
（设计者：李莎白）

点评：这组系列海报版式整体层级递进，设计有序，色彩方面运用互补色搭配，视觉冲击力强，线条的使用使画面牵动力强、具有动感。

（八）浙乡，浙家海报设计

浙乡，浙家海报选择用竖构图，底部用各种剪影图案背景衬托海报，绿色、蓝色、橘色文字为主要设计元素，如图6-16所示。

图6-16　浙乡，浙家海报设计习作
（设计者：施集华）

点评：本系列作品给人欢快、有活力的感觉，插画元素选取得非常符合海报主题，字体选用得也非常和谐，作品整体色彩选取了明快的绿色、蓝色、橘色等搭配，版面规整有序。

（九）浙里乡遇海报设计

四幅海报分别叫晓行夜宿、绍兴漫步、落叶归根、入乡随俗，通过春天和秋天、白天和晚上的对比，表现出绍兴乡宿不同的魅力。表现夜晚的时候，从这边的墙头眺望河对岸的灯火人家，河面还有乌篷船。表现白天的时候，船驶在一条两旁是街道的湖面上，尽头是透过拱形门看到的人们生活的场景，如图6-17所示。

点评：首先该海报从整体效果来看，系列感强，细节处理到位，而且能清晰地看到非常用心的细节设计，如一些装饰性的文字排版等。其次从配色上该海报的色彩安排有主有次，比例和谐并且非常统一。

（十）廉海报设计

整幅海报通过营造文化氛围，厚植廉洁奉公文化基础，表达高校在弘扬廉洁文化、树立社会正气中承担着重要职责。加强高校廉洁文化建设，应注重把校园元素和廉洁元素相融合，建设一批识别度高、特色鲜明的高校廉洁文化品牌项目，发挥校园环境潜移默化作用，把廉洁教育融入思政课堂。廉海报设计习作如图6-18所示。

图 6-17 浙里乡遇海报设计习作
（设计者：钟江丹）

图 6-18 廉海报设计习作
（设计者：宋康宁）

点评：海报主题旨在强调加强全民清廉的教育，让清廉观念深入人心，引导广大学子唱响主旋律、汇聚正能量，引领新时代青年继承光荣传统、赓续红色血脉。

(十一) 清廉海报设计

该海报将廉洁文化与日常教育教学活动、校园文化活动相结合，寄寓努力建设"校风清净、教风清正、学风清新"的清廉学校的希望。清廉海报设计习作如图 6-19 所示。

图 6-19 清廉海报设计习作
（设计者：应姚瑶）

点评：廉洁与腐败仅一张纸之隔，这张纸可能是心灵，可能是钱财，一旦有其中一个方面的逾越，都会导致廉洁变为腐败。

 技能训练要求

1. 确定一个主题进行思维导图的绘制，思维导图级别为三级以上，表现形式为自由创意。

2. 学习、欣赏优秀思维导图作品，并分析思维导图制作规律。

3. 分析海报的设计思路、颜色、使用含义。

第二节　数字视觉 VI 设计

（1）优之粮品微菜场视觉设计方案（图6-20、图6-21）。

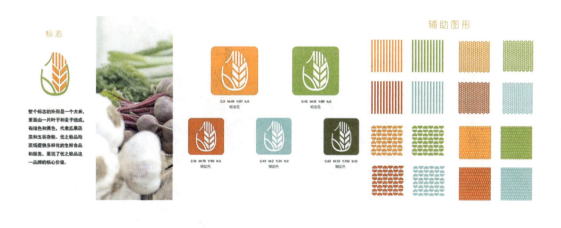

图6-20　VI 设计　优之粮品微菜场视觉设计方案习作（1）
（设计者：邵丹青）

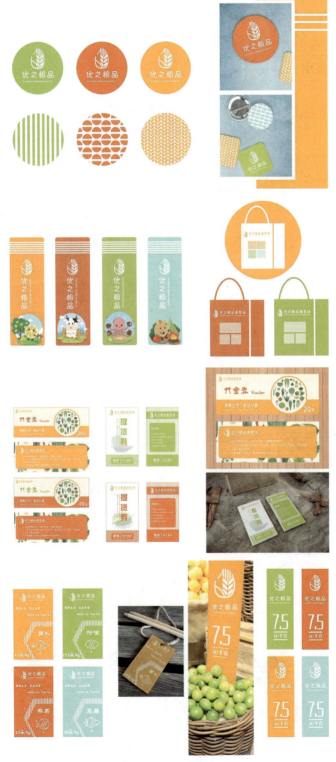

图 6-21　VI 设计　优之粮品微菜场视觉设计方案习作（2）
（设计者：邵丹青）

点评：选题比较新颖，画面有一定的排版意识，整体性较强，颜色的把控成熟。习作表达出产品的特点，所有图案、用色、文字都围绕这个基本目的去创作设计。

（2）嘉兴端午民俗文化节视觉设计方案（图6-22至图6-24）。

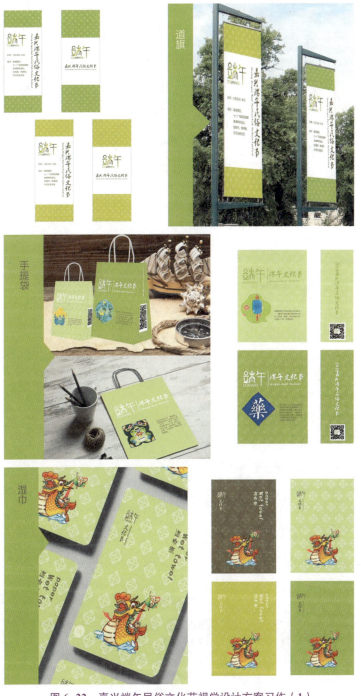

图6-22 嘉兴端午民俗文化节视觉设计方案习作（1）
（设计者：邵丹青、吴沁榆、屠陈成）

图 6-23　嘉兴端午民俗文化节视觉设计方案习作（2）
（设计者：邵丹青、吴沁榆、屠陈成）

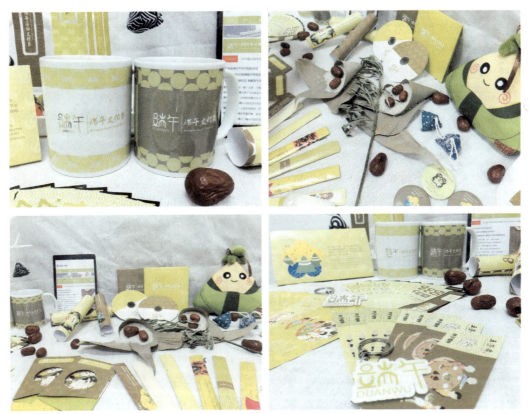

图 6-24　嘉兴端午民俗文化节视觉设计方案习作（3）
（设计者：邵丹青、吴沁榆、屠陈成）

点评：学习 VI 设计，认识到 VI 是 CIS 中最具传播力和感染力的部分，运用系统、统一的视觉符号，使受众实现对企业或产品品牌形象的快速识别与认知。

（3）城南糖果故事品牌视觉设计方案（图 6-25、图 6-26）。

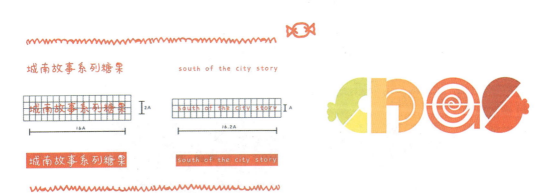

图 6-25　城南糖果故事品牌视觉设计方案习作（1）
（设计者：郑昱婷、王懿丽）

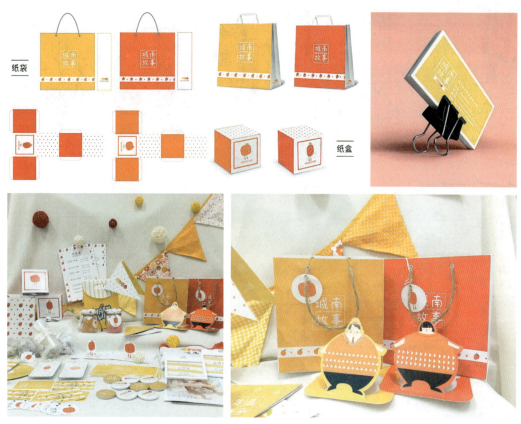

图 6-26　城南糖果故事品牌视觉设计方案习作（2）
（设计者：郑昱婷、王懿丽）

点评：本 VI 设计以"城南故事"为主题，选取其中的糖果元素，就是糖果特色，以特色的果绿、甜橘、果红，对标志进行创意构思、风格定位、设计表现、VI 系统延展等相关设计，检查好传达的信息是否符合客户要求。

（4）首届盼西游文创视觉设计方案（图 6-27 ~ 图 6-29）。

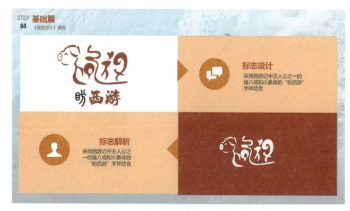

图 6-27　首届盼西游文创视觉设计方案习作（1）
（设计者：黄静）

| 第六章 | 赏析学生习作

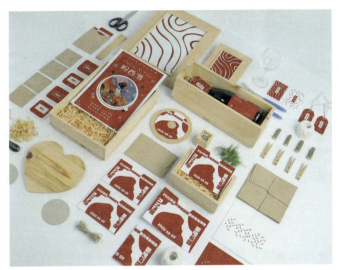

背景板设计　　　　　　公交车设计　　　　　　媒体设计

三折页设计　　　　　　芭蕉扇设计　　　　　　工作证设计

 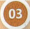

手机壳设计　　　　　　信封设计　　　　　　　台历设计

图 6-28　首届盼西游文创视觉设计方案习作（2）
（设计者：黄静）

133

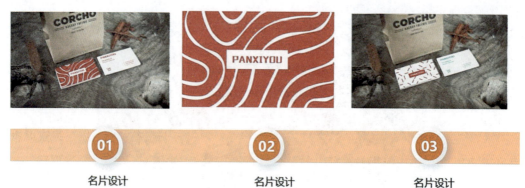

图 6-29　首届盼西游文创视觉设计方案习作（3）
（设计者：黄静）

点评：画面采用红色系、白色系为主色调，搭配少量橘色为辅助色，为单色系搭配；注意标志一般以图形为主，标准字和标志的区分需明确。

（5）天风肆起品牌视觉设计方案（图 6-30、图 6-31）。

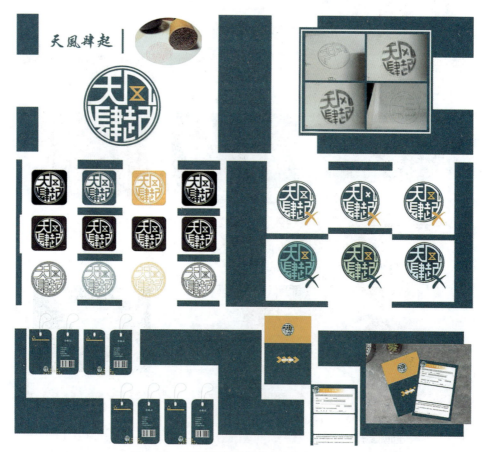

图 6-30　天风肆起品牌视觉设计方案习作（1）
（设计者：韩冰冰、刘晨靖）

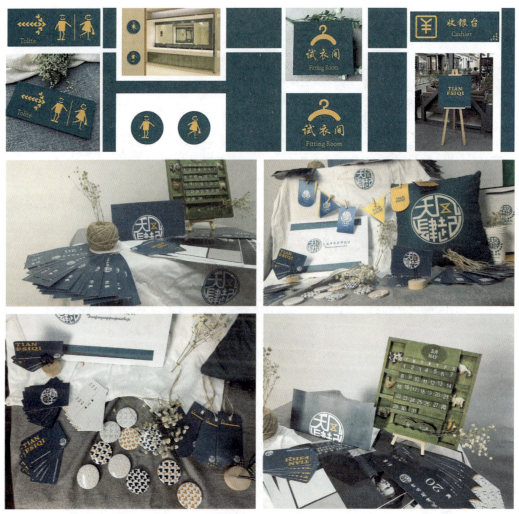

图 6-31 天风肆起品牌视觉设计方案习作（2）
（设计者：韩冰冰、刘晨靖）

点评：画面采用墨绿系、橙色系为主色调，色彩冷暖对比明显，具有很强的视觉冲击力；品牌名字与相关造型的结合是标志设计常用的方法，日常可使用此方法进行标志设计训练和积累。

（6）奇妙江湖品牌视觉设计方案（图 6-32）。

点评：线条是"断、舍、离"这三个字拼音首字母大写的变形。以线条的形式表达此品牌是连接物品和人的好物交换的平台，以简洁的形式响应品牌理念。其颜色设计意义是绿色代表重复循环，橙色代表温暖。所以该标志的意思是通过一条线把物品和物品的故事传递给下一个拥有者，让对方感受到它带来的温暖。

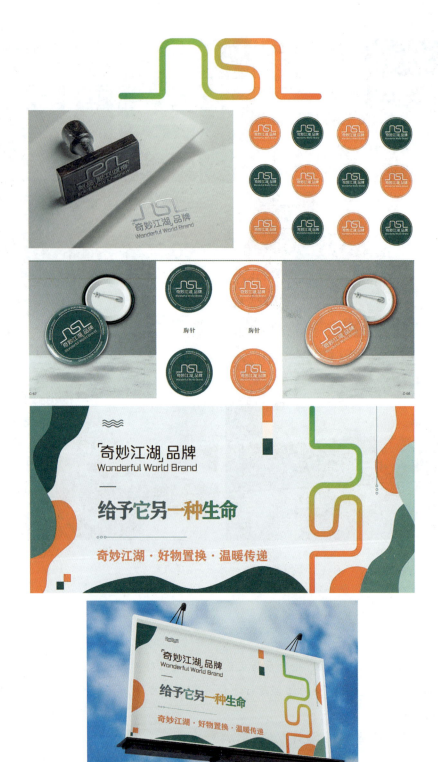

图 6-32 奇妙江湖品牌视觉设计方案习作
（设计者：蔡婷婷）

 技能训练要求

1. 利用网络与图书资源,收集 VI 设计作品,并选定一个作品进行设计分析。

2. 将设计分析以 PPT(幻灯片)的形式呈现,PPT 内容制作合理,要有独立的思考与见解。

第三节 数字视觉文创设计

一、文创来源

文创起源于英国,因为英国是最早执行"文化创意产业"概念的国家。1997 年,英国工党领袖托尼·布莱尔(Tony Blair)上任后宣布成立文化、媒体暨体育部,推动英国成为国际的文创先驱。

2003 年以后,"文化创意产业"一词被引入中国,越来越频繁地出现在各级政府官员和学界研究者的报告、讲话和著作中。

随着"文创"一词在国内被普遍传播,加之国家经济高速发展,经济基础的实现为文创的生长提供了土壤,以"故宫文创"为首的博物馆文化 IP 品牌相继涌现,掀起了国内的文创产品热潮。故宫文创设计如图 6-33、图 6-34 所示。

图 6-33 故宫文创设计(1)

图 6-34　故宫文创设计（2）

二、文化创意设计

文化创意设计指依靠创意人的智慧、技能和天赋,借助高科技对文化资源进行创造与提升,通过知识产权的开发和运用,而产生高附加值产品。其具有独特的文化内涵,这种文化,不仅包括传统文化,也包括潮流文化、企业品牌文化、审美文化、信仰文化等。文创承载文化精神、体现创新能力,同时具备产品性能。文创产品开发应根植于地域、民族文化传统,通过深入发掘、整合文化,发现新的题材,设计开发出反映当地风土人情的艺术旅游商品。题材创意设计要尽量做到就地取材,使文创产品具有原汁原味的效果,同时结合现代生活,赋予传统文化新的内涵,激发旅游者对蕴含传统文化创意商品的购买欲望。

(一)手工文创

文创衍生品的设计创新提供更为广阔的创意方向。另外,其可与其他地域性的手工纸品材料进行结合设计,如与云南皮纸、安徽宣纸以及一些现代纸品综合运用,各种肌理与触感互为作用,形成不同的视觉效果。图6-35所示为手工文创。

图6-35 手工文创

(二)舒服的鸭文创设计

竹隐陈溪的酱鸭设计,灵感来源主要是"舒服的呀"网络用语的谐音,将令人放松舒适的泡澡动作与酱缸中的酱鸭相结合,采用平面软件绘制相对卡通的形象来吸引更多年轻消费者,鲜艳的亮橙色既体现了产品的活力,也利于线上售卖,吸引眼球。舒服的鸭文创包装设计习作如图6-36所示。

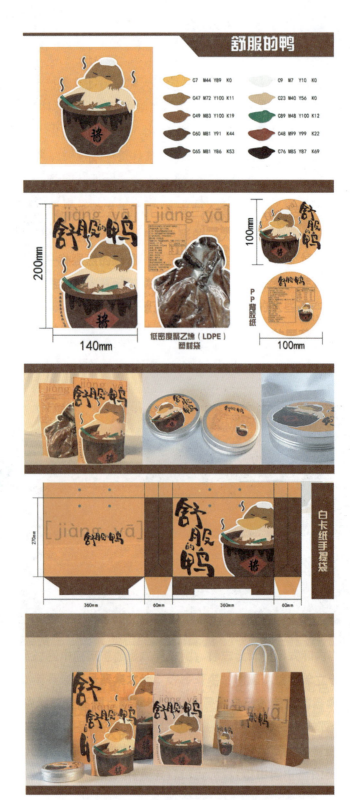

图 6-36 舒服的鸭文创包装设计习作
（设计者：谢可）

点评：文创产品相较于以往，更加注重以人为本的设计核心。文创产品由以往的乡村推广，逐渐延伸到更多领域的文化推广。这些不同门类文化要素的加入，使得文创设计的内涵更加丰富。

（三）甜上心头八宝饭文创设计

八宝饭包装设计主色调为蓝、黄，色彩鲜明，非常夺人眼球。另外，根据八宝饭的名称设计了一个以元宝为主的图形，加上最顶部一碗八宝饭，形成了一个本次设计的核心元素。然后根据做八宝饭使用到的原材料组合形成了一系列设计图稿，再把这些零碎的元素组合成一张张效果图，最后应用到各个实际场景中。甜上心头八宝饭文创包装设计习作如图 6-37 所示。该设计能给八宝饭带来更好的销售，使更多的人爱上八宝饭；弘扬中国传统美食的博大精深，"民以食为天"让中国的传统美食创建属于它们的中国烹饪特色。

图 6-37　甜上心头八宝饭文创包装设计习作
（设计者：管紫玲）

点评：创意较为新颖，构思巧妙，能够清晰表达设计团队意图。文创作品具有一定的实用价值，色彩协调，视觉效果好，设计富有美感，具备美观性，能够充分考虑各类受众的欣赏习惯，具备一定的宣传教育价值。

（四）遇上青梅文创设计

遇上青梅文创设计，选取陈溪乡青梅的特色产品，在包装设计上采用了陈溪乡青山、蓝天、绿林的风景特点围绕青梅进行创作。画面整体布局主要突出青梅，直接突出青梅元素，表达陈溪乡青梅的肥硕。其在颜色选择上以绿色为主，白色、橙色为辅，视觉上给人以清新、自然的感觉。遇上青梅文创包装设计习作如图6-38所示。

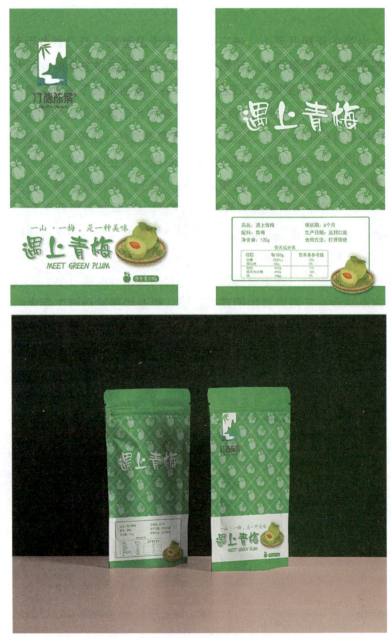

图6-38　遇上青梅文创包装设计习作
（设计者：付庆维）

（五）寻找记忆中的年味文创设计

设计活动主题"年味"标志，主题字"年"的变形更容易突出本次活动的主题和目的，使主题深入人心，通过本次活动的开展可以让人们回忆逝去的年味、感受过年的氛围。寻找记忆中的年味文创设计习作如图6-39、图6-40所示。

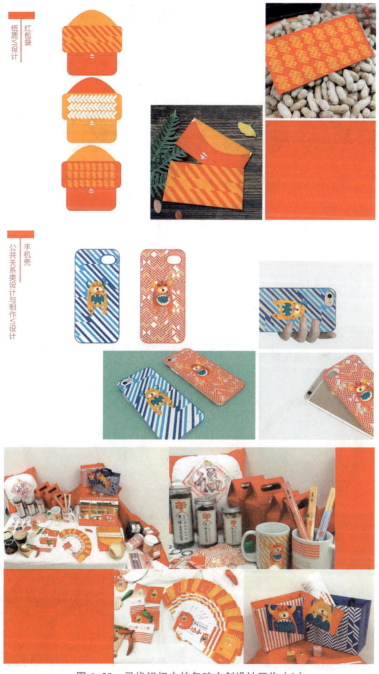

图 6-39　寻找记忆中的年味文创设计习作（1）
（设计者：华玲丹等）

图 6-40 寻找记忆中的年味文创设计习作（2）
（设计者：华玲丹等）

点评：设计小元素增加趣味元素，让画面生动活泼。采用相对饱和度较低的红橙蓝的配色设计，较为清新，摒弃了一些主体物的固有色，增强画面氛围感。

（六）骑行节文创设计

骑行节文创设计，如图 6-41、图 6-42 所示。

图 6-41 骑行节文创设计习作（1）
（设计者：李娇娇等）

图 6-42 骑行节文创设计习作（2）
（设计者：李娇娇等）

点评：文创产品的设计要具有艺术性、功能性、文化性、独特性、趣味性。艺术性是指文创产品设计要符合当下艺术趋势、契合当代艺术审美，艺术性不仅仅是指美术工艺品，而是通用于所有的文创产品。

（七）茹鼎记文创设计

茹鼎记文创设计，如图 6-43、图 6-44 所示。

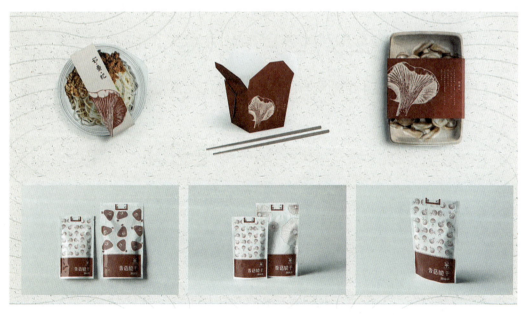

图 6-43 茹鼎记文创包装设计习作（1）
（设计者：陈雯艳）

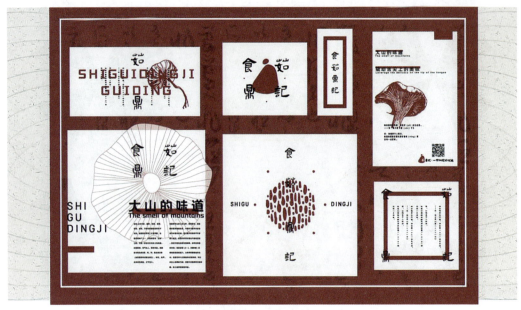

图 6-44　茹鼎记文创包装设计习作（2）
（设计者：陈雯艳）

点评：将文创产品的开发设计围绕功能与文化融合展开的同时，注重结构合理与趣味性的体现，文创产品的设计延伸创新，有利于减少浪费。

技能训练要求

1.利用网络与图书资源，收集文创设计作品，并选定一个作品进行设计分析。

2.提炼文创设计作品中用到的设计元素，并总结归纳形成文字。

知识点讲解

赏析学生习作2

第七章
赏析综合设计

知识导航

在市场中,企业的项目设计带来了一定的社会价值与经济效应。一个好的展馆设计与会议活动设计,不仅是对于展示形式的丰富,还可以让进入展馆内部的每个参观者留下比较深刻的印象或者是对会议活动本身产生沉浸式的体验。那么,想要让项目设计达到一定水平,提升我们对于设计方案的把控能力,学习与思考真实企业当中的设计项目是必要的。接下来,我们就来一起欣赏综合项目设计的案例吧!

学习目标

思考与借鉴企业设计项目的优点与流行趋势。

知识目标

了解企业设计项目的优点与流行趋势。

技能目标

掌握企业设计项目的风格。

思政目标

引导学生积累地域文化的设计特点,在设计过程中运用地域特色元素,将中国的人文资源与设计项目相结合,增强学生的自豪感,唤醒学生爱国情愫,培养爱国情操。

数字视觉传媒设计

思维导图

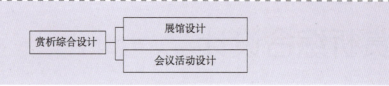

教学重点

赏析企业综合项目设计案例。

教学难点

思考企业综合项目设计案例可取之处。

第一节 展馆设计

案例一（图7-1、图7-2）

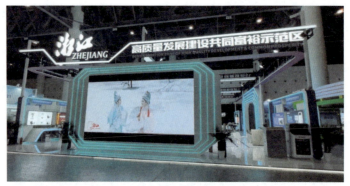

图7-1 高质量发展建设共同富裕示范区浙江展馆（正面）
（设计者：浙江新纪元展览有限公司）

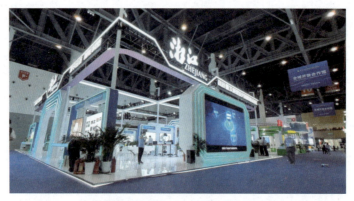

图7-2 高质量发展建设共同富裕示范区浙江展馆（斜面）
（设计者：浙江新纪元展览有限公司）

点评：该展馆以科技感为主要设计风格，以蓝色与紫色为搭配色，具有神秘与前卫的氛围感。展馆整体呈现强烈的未来感，将具有文化气息的浙江与科幻未来主题相结合，回溯传统，展望未来，从而让观者对高质量发展、建设共同富裕示范区产生遐想与向往。

案例二（图7-3）

图7-3 魅力海洋浙江展馆
（设计者：浙江新纪元展览有限公司）

点评：该展馆以"开放浙江，魅力海洋"为设计标语，把海洋的元素作为设计灵感，将展馆的外形设计成为蓝色海浪的模样，紧扣设计主题。该设计生动，让观者能够理解展示意图，同时展馆设计也将瞬间定格，具有一定趣味性。

案例三（图7-4）

图7-4 酒协会论坛绍兴展馆
（设计者：浙江新纪元展览有限公司）

点评：该展馆为酒协会论坛绍兴展馆。其设计以地域建筑风格为理念，将绍兴本土特色作为设计元素从日常生活中提取出来，通过展馆造型再现绍兴的独特人文气息，同时展馆的门匾也采用了具有古典气质的绍兴字体外形。展馆内部还设置了老字号咸亨酒店的经营场景，使展馆具有烟火气息与市井气息。

案例四（图7-5）

图7-5　中国·青海绿色发展投资贸易洽谈会浙江展馆
（设计者：浙江新纪元展览有限公司）

点评：该展馆为中国·青海绿色发展投资贸易洽谈会浙江展馆。其以可视化、数据化为设计创作方向，展馆的正面外形以错落有致的数据条方式设计，体现浙江展馆数字化的呈现理念与发展方向。展馆以渐变蓝为主要设计色彩，既突出了浙江"蓝"的主要特点即开放与包容，也在一定程度上具有了统一而和谐的色彩要素，色彩不失单调。

案例五（图7-6）

图7-6　第四届绍兴非遗集市展馆
（设计者：浙江新纪元展览有限公司）

点评：该展馆是以第四届绍兴非遗集市为主题所设计的。该展馆与常规展馆略有不同，整体呈现开放式，以抽象元素进行呈现，以块状与线条为构建展馆的主要因素，在色彩选择上主要采用了绍兴传统建筑的黑白双色，形成统一与反差。

案例六（图7-7）

图7-7　绍兴市摄影主题展览
（设计者：浙江新纪元展览有限公司）

点评：此展馆设计以摄影展为主题，在设计中设计师并非只是将摄影作品普通展示与排列，而是通过构建摄影画册折页的方式，将纸质的载体立体化，变成展馆当中展示的一个部分，使得展示内容更加生动、形象，不呆板。设计以藏蓝色为主色调，呈现出低调沉稳的风格。

第二节　会议活动设计

案例一（图7-8）

图7-8　在绍兴特色景区鲁迅故里举办的集市活动
（设计者：浙江新纪元展览有限公司）

点评：此次活动是在绍兴特色景区鲁迅故里举办的集市活动。摊位设计以《千里江山图》为创作起源，将画作中和谐的色彩搭配挪用至设计当中，同时让画面呈现山雾缭绕的朦胧感，呼应绍兴浓厚的山水韵味，还将中华老字号的标志化作印章融入整体设计之中，致敬画作传统形式。

案例二（图 7-9）

图 7-9　绍兴市黄酒行业协会换届大会
（设计者：浙江新纪元展览有限公司）

点评：该活动为绍兴市黄酒行业协会换届大会。会议的主场展示设计以柔和的黄色渐变为主色，符合人们对于黄酒本身颜色的印象。展示背景中包含绍兴典型的江南山水、桥等重要元素，具有文化的厚重感。展示页面的标志以古时盛酒的器物为主体形态，将会议主题在标志中直截了当地展示出来，同时标志外围还带有蓝色的环状物，模拟香气四溢的味觉感，让标志具有神形兼备的特点。

案例三（图 7-10）

图 7-10　中国绍兴第三届国际友城大会
（设计者：浙江新纪元展览有限公司）

点评：中国绍兴第三届国际友城大会以"国际与友好"为会议的要点，此次活动设计以蓝色为主体色调，突显会议商务特点，同时蓝色本身具有平和的隐喻含义，符合会议要点的设计要求。此次会议活动的标志以桥为设计的灵感来源，桥不仅代表绍兴当地的桥文化，而且代表人与人之间沟通的桥梁。

案例四（图7-11）

图7-11　第五届奥迪营销竞赛
（设计者：浙江新纪元展览有限公司）

点评：此次设计活动与一汽大众奥迪合作，活动海报展示设计以线为主要元素，海报中的线条虽然简单，但是寥寥几根却能够显示出汽车实体之外的速度感与飞驰感。设计以灰色、黑色、红色为主要色彩，红色在灰、黑的衬托下更像是海报中的点睛之笔。

技能训练要求

1. 思考企业综合项目设计案例的优点。
2. 选择一个案例，使用设计语言进行分析与点评。

1. 普通图书

[1] 郭恩文. 标志设计与 VI 应用 [M]. 镇江：江苏大学出版社，2018.

[2] 金国勇. 标志与企业形象设计实训 [M]. 2 版. 上海：上海交通大学出版社，2022.

[3] 张晋政. 创意设计思维训练 [M]. 2 版. 上海：上海交通大学出版社，2022.

[4] 张建忠，李锋. 旅游商品创意与设计 [M]. 2 版. 上海：上海交通大学出版社，2021.

[5] 周祺芬，胡树斌. VI 品牌形象设计 [M]. 北京：航空工业出版社，2022.

[6] 林采霖. 品牌形象与 CIS 设计 [M]. 2 版. 上海：上海交通大学出版社，2022.

[7] 赖灿伟. 海报设计原理与实例解析 [M]. 北京：人民邮电出版社，2022.

[8] 史磊. 商业海报设计手册 [M]. 北京：清华大学出版社，2020.

[9] 孙芳. 海报招贴设计手册 [M]. 北京：清华大学出版社，2016.

[10] 刘钢. 简明中国电影海报史 [M]. 上海：同济大学出版社，2023.

[11] 曹茂鹏. 选对色彩有诀窍：海报设计配色图典 [M]. 北京：化学工业出版社，2014.

[12] 宗诚，王小枫. 海报设计 [M]. 2 版. 重庆：西南师范大学出版社，2021.

[13] 沈巾力. 品牌策划与设计教程 [M]. 重庆：西南师范大学出版社，2013.

[14] 芦影. 视觉思维与设计创意 [M]. 北京：中国传媒大学出版，2012.

2. 电子文献

[1] 中国 VI 设计知识网 http：//www.zjvi.com/.

[2] 千图网 https：//www.58pic.com/.

数字视觉传媒设计

 数字视觉传媒设计是艺术设计专业教学中的专业通识课程，是一门理论结合实践奠定学生设计创意基础的课程。该课程能为后期艺术设计专业学习奠定基础。

 本书作为浙江省高水平专业群建设项目系列教材、校企合作新形态教材，内容为：了解数字视觉传媒设计的基本知识，掌握数字视觉传媒设计的一般原理与技巧，解决工作实践中所面临的各种设计问题等理论知识点；案例结合不同设计活动、文创品牌等进行设计分析点评，提升学生分析问题和解决问题的能力，强调视觉设计的创意性和学生的动手能力。借助习作和实际的视觉设计创意案例，培养学生应用不同的创意方法完成视觉创意设计。

 编者从构思到编写本书，其间得到不少学界前辈与专家、同仁的帮助，弥补了本书中的诸多疏漏和不足，对此，满怀敬意并表示感谢。

教师服务

感谢您选用清华大学出版社的教材！为了更好地服务教学，我们为授课教师提供本书的教学辅助资源，以及本学科重点教材信息。请您扫码获取。

》 教辅获取

本书教辅资源，授课教师扫码获取

 清华大学出版社

E-mail: tupfuwu@163.com
电话：010-83470332 / 83470142
地址：北京市海淀区双清路学研大厦 B 座 509

网址：https://www.tup.com.cn/
传真：8610-83470107
邮编：100084